디자인 평론가 최범이 읽어주는 고전 10선

일러두기

1 이 책의 인용문과 발췌문은 모두 한국어 번역판에서 재인용한 것으로,
일부 외래어와 띄어쓰기는 이 책의 편집 기준과 국립국어원 규정에 따라 표기했다.
또한 병기된 원어는 본문 스타일에 맞춰 디자인했다.

2 본문에 소개된 책 제목은 한국어 번역판을 기준으로 표기했다.

3 책의 서지 정보는 도판으로 수록된 책의 출간 연도에 따르고,
원전의 초판 정보는 따로 수록했다.

그때 그 책을 읽었더라면

2015년 6월 1일 초판 발행 ○ 2015년 12월 10일 2쇄 발행 ○ 지은이 최 범 ○ 펴낸이 김옥철
주간 문지숙 ○ 편집 김한아, 강지은 ○ 디자인 이소라, 안마노 ○ 사진 박기수 ○ 자료도움 권민지
마케팅 김헌준, 이지은, 정진희, 강소현 ○ 인쇄 한영문화사 ○ 펴낸곳 (주)안그라픽스 우 10881
경기도 파주시 회동길 125-15 ○ 전화 031.955.7766 (편집) 031.955.7755 (마케팅) ○ 팩스 031.955.7745 (편집)
031.955.7744 (마케팅) 이메일 agdesign@ag.co.kr ○ 웹사이트 www.agbook.co.kr ○ 등록번호 제2-236 (1975.7.7)

이 도서의 국립중앙도서관 출판예정도서목록(CIP)은 서지정보유통지원시스템 홈페이지
(seoji.nl.go.kr)와 국가자료공동목록시스템(www.nl.go.kr/kolisnet)에서 이용하실 수 있습니다.
CIP제어번호: CIP2015014362

ISBN 978.89.7059.807.9 (03600)

그때 그 책을 읽었더라면

최 범 지음

안그라픽스

생각해보면 이상한 일 6
왜 디자인 고전인가 10

1　모던 디자인의 계보학

오만과 편견 또는 한 전투적 모더니스트의 선전포고 20
아돌프 로스의 『장식과 범죄』

디자인사의 출발, 모던 디자인의 계보학 36
니콜라우스 페브스너의 『모던 디자인의 선구자들』

영국적인, 너무나 영국적인 모던 디자인의 변용 54
허버트 리드의 『디자인론』

2　동양적인 것의 탄생

빛의 문명과 동양적인 것의 운명 74
다니자키 준이치로의 『그늘에 대하여』

공예를 통한 미의 왕국, 동양적 유토피아의 꿈 90
야나기 무네요시의 『공예문화』

3 디자인 헤테로토피아

항상 키치에 대해 알고 싶었지만 114
감히 디자인에게 물어보지 못한 모든 것
아브람 몰의 『키치란 무엇인가』

디자인사가 사회사를 만났을 때 132
에이드리언 포티의 『욕망의 사물, 디자인의 사회사』

4 포스트모던 파노라마

대안적 디자인의 복음서인가, 154
모던 디자인의 묵시록인가
빅터 파파넥의 『인간을 위한 디자인』

기호가 된 디자인, 정치경제학을 완성하다 172
장 보드리야르의 『기호의 정치경제학 비판』

민중적 관점에서 본 건축의 문제 192
김홍식의 『민족건축론』

더하는 글 212

주석·원전 초판 정보·도움 주신 분들 234

생각해보면 이상한 일

이상한 일이다. 대학 4년 동안 단 한 번도 교수나 선배로부터 '디자인을 공부하려면 이 책은 반드시 읽어야 한다'는 말을 들어본 적이 없다. 디자인 공부에는 책이 필요하지 않은 것일까. 디자인이란 그저 몸으로 배우고 몸으로 하는 것인가. 모르긴 해도 무용이나 체육을 공부하는 데도 반드시 읽어야 할 책이 있을 것 같다. 그런데 디자인은 없다. 왜 없을까. 그 이유는 역시 디자인이란 몸으로 하는 것이기 때문에? 그럴지도 모른다. 그렇다면 다시 의문이 든다. 디자인이 만일 그런 거라면 그것이 왜 대학에 있어야 하는 걸까. 종로3가 금은방 골목에 있으면 안 되는 것일까.

　이상한 일이다. 대학 때 바우하우스Bauhaus에 관해서는 이름만 들어보았지, 바우하우스가 어떤 학교이고 왜 중요한지에 대해서는 배운 적이 없다. 바우하우스가 중요하지 않다면 왜 바우하우스를 이야기하고 그 이름을 기억해야 하는 걸까. 중요한 것이라면 가르쳐야 하고 중요하지 않은 것이라면 이야기할 필요도 없는 것

아닐까. 대학에서는 무엇을 가르치고 배워야 하는 것일까. 디자인이란 그냥 그렇게 가르치고 배워도 되는 것일까. 역시 그렇다면 그것이 대학에 있어야 하는 이유는 무엇일까.

하지만 그렇지 않았다. 대학을 졸업하고 이런저런 공부와 일을 하면서 보니 디자인에도 이론이 있고 읽어야 할 책이 있었다. 사상이라는 말만 들어도 가슴이 두근거리던 시절, 디자인에도 그런 게 있을까 싶어 마른 침을 삼키곤 했었다. 좀 알고 보니 이 땅의 디자인이라고 부르는 것은 그저 서양 것을 따라 한 것 아니면 미군정기에 만들어진 제도이거나 또는 경제 개발 과정에 생겨난 부산물일 뿐이었다. 무엇 하나 자기 생각과 주관에서 시작된 것이 없었다. 그래서 책을 읽을 필요도 없었고 이론이라는 것도 없었던 것이다. 모 대학의 경우 디자인 전공 학생 수가 수백 명은 될 텐데, 디자인 이론 교수는 단 한 명도 없다. 디자인이란 몸으로 가르치고 배우는 것이라는 사상을 이처럼 담대하게 실천하기도 쉽지 않을 것이다. 하나를 보면 열을 알 수 있는 법.

한마디로 한국 디자인은 벙어리 놀음이다. 무언극을 보는 것 같다. 물론 한국 디자인에 언어가 전혀 없지는 않았다. '미술수출' 같은 말이 있다. 하지만 그런 것은 인문학적인 것과는 거리가 먼, 그저 국가주의적인 개발 구호에 지나지 않는 것이다. 우리는 디자인이 서양에서 온 것이라고 이야기하지만 정작 서양 디자인을 제

7

대로 공부한 것 같지도 않다. 디자인의 시각적 기술은 어설프게 흉내 내었는지 모르지만 그들의 사상과 이론은 전혀 알지 못한다. 나는 한국 디자인계가 윌리엄 모리스William Morris, 1834-1896와 바우하우스에 관해서 제대로 알고 있다고 생각하지 않는다. 물론 그들이 절대적인 진리라고 생각하지 않는다. 하지만 절대적인 진리가 아니라는 것도 알아야 알 수 있는 것 아닌가.

결국 한국 디자인에 필요한 것은 사상이고 이론이구나, 사상과 이론이 만들어지기 위해서는 언어가 있어야 되겠구나 생각했다. 그러면 언어는 어디에서 오는가. 그것은 텍스트에서 올 수밖에 없다. 텍스트라면 어떤 텍스트라야 하는가. 그것은 중요한, 권위 있는 텍스트라야 할 것이다. 그런데 그런 텍스트를 가리켜 고전이라고 부르지 않나. 마침내 나는 디자인에도 고전이 필요하다는 결론에 이르게 되었다. 철학이나 역사학이나 문학이나, 이른바 근본이 있는 분야들에는 모두 고전이 있지 않은가. 그에 비기지는 못한다 할지라도 디자인에도 고전이 있어야겠다는, 있었으면 좋겠다는, 혹시 있지는 않을까 하는 생각을 하게 되었던 것이다.

그리하여 찾아보았다. 그랬더니 그리 많지는 않았지만 몇 권의 책을 찾을 수 있었다. 아니 솔직히 생각보다 많았다. 겨우 두세 권 정도를 헤아릴 수 있지 않을까 짐작했는데, 의외로 10여 권 정도의 책을 디자인 고전으로 꼽을 수 있었다. 물론 내 기준이다. 내가 말

하는 디자인 고전은 디자인 고전 작품이 아니라 디자인 고전 텍스트를 가리킨다. 즉 언어로 된 디자인 텍스트 중에서 고전의 반열에 오른 저서들이다.

마침 2008년 홍대 앞 상상마당에서 강좌를 할 기회가 생겼다. 그때 처음으로 개설한 강좌가 바로 '디자인 고전 읽기'였다. 아니, '디자인 고전 읽기' 강의를 하기 위해서 상상마당 강좌를 시작했다고 하는 편이 정확할 것이다. 그리하여 오랫동안 꿈꿔왔던 디자인 고전 강좌를 몇 번이고 하게 되었다. 이 책은 그 강의의 성과이다. 지난 6년간의 강의에서 다뤘던 텍스트 중에서 열 권을 선정했다. 서양 일곱 권, 일본 두 권, 한국 한 권이다. 이들의 해제와 함께 각 텍스트에서 중요한 대목을 두 군데씩 발췌하여 함께 실었다. 이 자리를 빌어 텍스트들을 번역하고 출간한 출판사들에 감사드린다.

이렇게 해서 디자인 고전을 찾아 나섰던 나의 여정은 하나의 매듭을 짓게 되었다. 나의 노력이 한국 디자인에 약간의 언어라도 공급해주기를 희망하면서, 그동안 상상마당 강의에서 눈을 반짝이며 귀를 기울여준 분들에게 감사를 드린다.

2015년 5월 최 범

왜 디자인 고전인가

말이 없는 한국 디자인

한국 디자인에는 말이 없다. 디자인하는 데는 말이 필요 없기 때문일까. 그렇지 않다. 인간의 모든 행위는 말과 함께한다. 독일의 철학자 위르겐 하버마스Jürgen Habermas, 1929-는 노동work과 소통communication이 인간의 두 가지 기본 행위 양식이라고 말한다. 그런데 한국의 디자인에는 노동만 있고 소통은 없다. 왜일까. 그것은 디자인이 침묵의 기술이 되어 있기 때문이다. 한국 사회에서 디자인은 기술, 그것도 시각적 기술이다. 디자이너는 온종일 컴퓨터 앞에 앉아서 손을 움직이는 노동자이다. 그리하여 한국의 디자인 교육은 값싸고 질 좋은 디자이너를 대량 생산하는 것을 목표로 삼고 있다. 이들에게 언어는 필요 없는 것이다. 디자인 노동자의 과잉공급으로 유지되는 한국의 디자인 제도는 디자이너들의 언어를 필요로 하지 않는다. 오로지 주어진 목표에 순응하는 인내심 있는 존재만을 원할 뿐. 그렇지 못한 자는 도태될 뿐이다.

구호가 지배하는 한국 디자인

사실 한국 디자인에 말이 없지는 않다. 앞서 말한 '미술수출'과 더불어 '디자인 경쟁력' '디자인 서울' 등등. 그러나 그것들은 말이라기보다는 명령이고 구호에 가깝다. 한국 디자인을 지배하는 것은 말이 아니라 이러한 구호이다. 한국의 현대 디자인은 출발부터 국가 주도의 경제개발이라는 위로부터의 목표에 강력하게 종속되었다. 그리하여 디자인은 우리 삶의 환경을 쾌적하고 아름답게 만드는 '선한 도구'가 되지 못하고 국가에 의해 '동원된 도구'가 되어버렸다. 대학을 비롯한 한국의 모든 디자인 제도들은 이러한 구조 위에 세워져 있다. 오늘도 '디자인 경쟁력'이라는 구호는 우리의 의식을 지배하며 이러한 현실을 재생산하고 있다.

말의 회복

말을 회복해야 한다. 그래야 나의 생각과 느낌을 합리적으로 표현할 수 있다. 말의 회복이란 디자인이 로고스logos, 즉 논리와 이성을 가져야 함을 말한다. 말은 이성의 표현이고 감정의 전달이다. 말을 회복한다는 것은 우리 자신이 이성적 존재이자 주체가 된다는 것을 의미한다. 말은 우리를 주체로 만들어준다. 우리 행위의 주체이자 삶의 주체이고 공동체의 주체가 된다는 말이다. 그럴 때 우리는 더 이상 국가에 의해 동원되고, 자본에 의해 이용되는 존재

가 아니라, 나의 생각과 느낌으로 세상을 보고 이웃과 함께 살아갈 수 있는 존재가 된다. 말이란 생각의 표현이고 남과의 소통이며 공동체를 만들어가기 위한 재료이다. common → communication → community인 것이다.

말은 어디에서 오는가

말은 어디에서 오는가. 물론 그것은 우리의 내면에서 온다. 그러나 말이 온전히 개인의 생산물인 것은 아니다. '나'라는 존재는 최초로 생각하는 자가 아니다. 누군가의 말처럼 '나'는 이제까지의 모든 인간이 생각한 끝에서 처음으로 생각하는 자이다. 서구 근대인들의 주장처럼 우리는 '거인의 어깨 위에 올라앉은 난쟁이'일 수 있다. 말은 우리의 가슴과 머리에서도 오지만, 이전에 저 멀리 역사로부터도 오는 것이다. 저 역사 속의 말과 내 안의 말이 만나서 합일될 때 그것이 진정 이 시대, '나'의 언어가 되는 것이다.

말씀으로서의 고전

오랫동안 우리의 가슴과 머리를 움직여온 말들이 있다. 그것을 우리는 '말씀'이라고 부른다. 그러한 말씀을 담고 있는 텍스트를 고전이라고 부른다. 고전은 말씀이다. 고전 없이는 말씀도 없다. 말씀이란 우리가 받들어 배울 만한 말을 가리킨다. 말씀이 많아야 배움도

많은 법이다. 그리하여 무릇 한 분야의 깊이를 가늠케 하는 것은 고전의 존재. 고전이란 단지 옛 문헌을 일컫는 것이 아니다. 그것은 한 분야의 지식의 잣대가 될 수 있는 권위 있는 텍스트를 가리키는 것이다. 위대한 문화는 위대한 텍스트, 즉 고전 없이 성립될 수 없다. 『논어』 없는 유교를 생각할 수 없고 『성경』 없는 기독교를 생각할 수 없듯이 위대한 텍스트는 위대한 역사를 낳았다. 그러나 고전은 무조건적 숭배의 대상이 아니라 공감과 재생의 재료가 되어야 한다. 고전은 그렇게 읽어야 한다.

디자인 고전을 찾아서

우리 디자인에 고전이 필요한 이유도 바로 그것이다. 우리 시대의 디자인이 진정 창조적인 그 무엇이 되기 위해 필요한 것은 프로파간다가 아니라 바로 고전이라는 깊은 우물이다. 그러므로 디자인 고전을 읽는다는 것은 바로 창조의 풍부한 수원지를 직접 찾아 나서는 일과 다름없다. 그러면 과연 디자인 고전이란 있는가. 그것은 '있는' 것이라기보다는 오히려 '만들어가는' 것이라고 해야 옳을 것이다. 그리 오래지 않지만 디자인 역사를 통해 생산된 의미 있는 텍스트를 찾아내고 하나하나 꿰어나갈 때 디자인 고전의 목록이 만들어질 것이며, 그것은 미래의 디자인 문화를 풍성하게 할 아름다운 보석이 되어줄 것이다.

새로운 주체의 탄생

한국 디자인에는 새로운 주체가 요청된다. 한국 디자인에 진정 필요한 주체는 말로만 번지르르한 스타 디자이너나 글로벌 디자이너가 아니다. 그것들은 모두 지배 이데올로기에 의해 호명된 주체일 뿐이다. 설사 그러한 목표가 바람직하더라도 현재의 구조 속에서는 불가능하다. 한국 디자인에 필요한 새로운 주체는 국가와 자본에 의해 굴절된 가치관을 떨쳐내고 새로운 눈으로 세상과 디자인을 볼 수 있는 사람이어야 한다. 그러나 새로운 시각과 가치관은 저절로 생겨나지 않는다. 새로운 시각은 새로운 공부를 통해서만 가능하다. 이제까지처럼 기술 위주, 개발 중심의 공부가 아니라 역사와 환경과 인간에 대한 깊이 있는 공부가 필요하다. 한국 디자인에 필요한 새로운 주체는 시각적 기술에 매몰된 디자인 노동자도, 경쟁력을 외치는 디자인 전사도 아닌, 교양 있는 디자이너이다.

● 이 글은 상상마당 아카데미의 '디자인 고전 읽기' 강좌 서론이다.

1

모던 디자인의 계보학

모던 디자인은 최초의 체계적이고 거시적인 디자인 운동이었다. 그런 점에서 그것은 무엇보다도 먼저 자신을 하나의 담론으로 정립해야만 했다. 담론에 기반 둔 조형이자 조형을 정당화하는 담론으로서의 모던 디자인은 처음에 선동으로 시작하여, 동시대의 역사로, 마침내는 페다고지로 전개되어갔다. 아돌프 로스와 니콜라우스 페브스너와 허버트 리드의 텍스트는 바로 그러한 모던 디자인의 전개 과정에 정확히 대응하는 것이라는 점에서, 그 자체로 모던 디자인의 계보학을 이룬다 할 것이다.

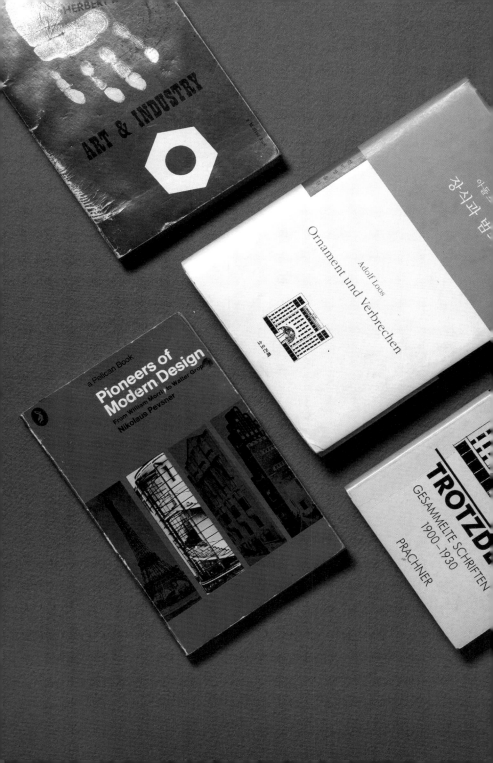

디자인론

허버트·리이드 著
鄭 時 和 譯

THE PRINCIPLES
OF
INDUSTRIAL
DESIGN

ADOLF LOOS

모던 디자인의
선구자들

pioneers
of modern
design

LOOS TROTZDEM

장식과 범죄

아돌프 로스

Ornament und
Verbrechen

소오건축

오만과 편견 또는
한 전투적 모더니스트의 선전포고

아돌프 로스의 『장식과 범죄』

● 한국어판 『장식과 범죄』는 1921년 발간된 『허공에 말했다Ins Leere Gesprochen』와 1931년 발간된
『그럼에도 불구하고Trotzdem』 두 책의 합본이다. 여기서는 1908년 아돌프 로스가 쓴
가장 유명한 비평이자 이 책에서 본격적으로 말하는 「장식과 범죄Ornament und Verbrechen」가 실린
『그럼에도 불구하고』의 정보만 수록했다.

Adolf Loos, *Trotzdem: Gesammelte Schriften 1900-1930*, Prachner, 1982
아돌프 로스 지음, 『장식과 범죄』, 현미정 옮김, 소오건축, 2006

아마 디자인의 역사에서 이처럼 거칠고 선동적이며
편견에 가득 찬 문건은 달리 찾아보기 어려울 것이다.
그럼 아돌프 로스는 왜 이처럼 장식을 혐오하고
추방하고자 했던 것일까. 과연 모던 디자인의 역사에서
그가 맡은 역할은 무엇이었을까.

위대한 모던 디자인의 이념이 실은 하나의 편견으로부터 싹을 틔운 것일지도 모른다고 말하면 당신은 어떤 표정을 짓게 될까? 그것도 신념에 가득 찬 편견이었다면? 더더구나 그 신념이라는 것이 창조를 위해서는 파괴도 서슴지 말아야 한다는 식이었다면? 아마 이정도의 흰소리만으로도 바로 아돌프 로스Adolf Loos, 1870-1933를 떠올리는 사람이 있다면, 그는 모던 디자인의 내밀한 부분까지 알고 있음이 분명하다.

독일의 철학자 프리드리히 니체Friedrich Nietzsche, 1844-1900의 별명은 '망치를 든 철학자'이다. 니체가 기독교를 비롯해 인간을 구속하는 전통적인 도덕률을 가차 없이 때려 부쉈기 때문이다. 그렇다면 우리는 로스를 가리켜 '망치를 든 건축가'라고 불러야 하지 않을까? 왜냐하면 그는 서구 건축사에서 누구보다도 더 낡은 건축을 부수는 데 열정을 바친 사람이기 때문이다. 분명 자신이 만든 것보다도 파괴한 것으로 인해 더 잘 알려진 건축가이다. 모던 디자인이라는 새로운 시대정신의 창조를 위하여, 그에 걸림돌이 되는 과거를 송두리째 부정하고 파괴하고자 한 사람이었다.

그럼 로스가 파괴하고자 했던 것은 무엇일까? 그것은 장식Ornament이었다. 그는 왜 장식을 파괴하고자 한 것일까? 그것은 장식이 문

명의 진보와 함께 사라져야 할, 문명이 아닌 야만의 상징이기 때문이다. 심지어 그는 장식을 범죄와 동일시한다.

> 현대의 인간이 자기 몸에 문신을 한다면
> 그는 범죄자이거나 인격파탄자다.
> 수감자의 팔십 퍼센트가 문신을 한 감옥이 있다.
> 문신을 했으나 구금되지 않은 자들은 잠재적인
> 범죄자거나 인격파탄의 귀족들이다. 문신한 자가
> 자유로이 죽었다면, 그것은 그가 살인을 저지르기
> 바로 몇 년 전에 죽은 것이다.
>
> —— 288-289쪽

아마 디자인의 역사에서 이처럼 거칠고 선동적이며 편견에 가득 찬 문건은 달리 찾아보기 어려울 것이다. 그럼 로스는 왜 이처럼 장식을 혐오하고 추방하고자 했던 것일까. 물론 그에게 장식이란 구시대적인 계급 사회의 유물이요, 노동의 낭비이며 어린아이의 낙서처럼 유치한 것이다. 따라서 그는 파푸아뉴기니인의 장식과 범죄자의 문신과 어린아이의 낙서를 동일시한다. 그런 것은 모두 야만과 무지와 미성숙의 표지일 뿐이다. 문명이 진보하면, 계몽이 되면, 성숙한 인간이 되면 더 이상 장식이나 문신이나 낙서 따위는

필요 없다. 문명과 진보의 상징인 20세기의 서구 문명은 그래야 한다. 이것이 로스의 주장이다.

과연 모던 디자인의 역사에서 로스가 맡은 역할은 무엇이었을까. 우리는 르네상스와 마찬가지로 모던 디자인의 역사도 초기early modern와 전성기high modern와 후기late modern로 구분할 수 있다. 초기 모던 디자인은 로스 같은 선전선동가의 시기다. 전성기 모던 디자인은 르 코르뷔지에Le Corbusier, 1887-1965나 발터 그로피우스Walter Gropius, 1883-1969 같은 거장의 시기다. 후기 모던 디자인은 이른바 포스트모던으로 넘어가는 쇠퇴기이다. 그러니까 솔직히 말해서 로스는 모던 디자인의 주인공은 못 된다. 기껏해야 원근법의 발견에서 받은 흥분을 감추지 못한 채 그것을 〈산 로마노 전투The Battle of San Romano〉에서 직설적으로 표현한 르네상스기의 화가 파올로 우첼로 정도에 비견할 수 있을지 모르겠다.

모던 디자인의 진정한 주인공은 당연히 코르뷔지에나 그로피우스 같은 전성기의 거장이다. 그러고 보면 이들보다 한발 앞서 역사의 무대에 등장한 로스는 화려한 스포트라이트를 받게 될 나중의 주인공들을 위해 사전에 장애물을 제거하는 악역을 맡은 것이 아니었을까. 마치 주공부대가 전진하기 전, 미리 적이 설치한 진지나 지뢰를

파괴하는 돌격공병과 같은 것이었을지도 모른다. 모던 디자인이라는 '재개발 사업'을 위해 장식이라는 낡은 건물을 때려 부수고자 투입된 용역 깡패에 그를 비긴다면 너무 심한 표현일까.

그렇다면 그의 이런 발언은 어떻게 생각하는가?

> 첫 번째로 탄생한 장식은 십자가인데, 그것은
> 에로틱의 기원이었다. 첫 번째 예술작품, 첫 번째 예술적
> 행위는 첫 번째 예술가가 자신의 배설물을 없애기 위해
> 벽에 바른 것이었다. 수평의 선을 하나 긋는다.
> 누워 있는 여자다. 수직의 선을 하나 긋는다.
> 그녀를 꿰뚫는 남자다. 이를 창조한 남자는 베토벤과
> 똑같은 충동을 느꼈고, 그는 베토벤이 9번을 창조했던
> 그 하늘 아래 있었다.
>
> —— 289쪽

뭐라고? 최초의 예술작품이 예술가가 벽에 똥칠한 것이었다고? 더구나 십자가가 에로스의 상징이라고? 신성 모독도 이만저만이 아니다. 아무리 혁명을 빙자하더라도 엄연히 기독교 전통이 살아 있던 당시 유럽에서 이런 발언이 어떻게 가능할 수 있었을까? 그것도

가장 보수적인 국가였던 오스트리아 제국에서 말이다. 그러나 로스의 이러한 비타협적, 전투적 태도가 다른 무엇보다도 더 뚜렷이 모던 디자인의 비전을 제시한 것이었다는 사실을 부정하기는 어렵다. 모던 디자인이란 알고 보면 이러한 불한당들에 의해 시작되었던 것이다. 진보란 원래 이렇게 불온한 것이 아니었던가.

하지만 오늘날 우리는 되묻게 된다. 과연 장식이라는 것이 역사의 진보라는 미명하에 폐기 처분 되어야 할 쓸모없는 것이었던가. 어쩌면 장식이야말로 인류 문화사에서 가장 보편적인 조형 언어이며 결코 폐기될 수 없는 것이 아닐까. 사실 오늘날 포스트모던 시대에 장식은 구시대의 유물이기는커녕 엄연한 동시대적인 조형 언어로서 각광받고 있질 않은가.

우리는 모던 디자인 자체를 역사적으로 성찰하는 시대에 살고 있다. 그러고 보면 장식을 낡은 것으로 치부하고 폐기하려 했던 모던 디자인 자체가 이제는 폐기의 대상이 되고 있다.

20세기 후반 또 한 사람의 평론가는 로스의 『장식과 범죄Ornament und Verbrechen』를 흉내 내어 디자인을 범죄라 고발한다.[1] 장식을 범죄로 규정하고 몰아내려 했던 디자인이 이제는 스스로 시대의 장

식이 되어 범람하는 시대, 모든 것이 디자인이 되어버려 더 이상 디자인 아닌 것이 없게 된 시대, 그리하여 이제는 디자인이야말로 범죄가 되었다고 단죄받기에 이른 것이다. 역사의 아이러니가 아닐 수 없다. 그럼에도 20세기 벽두에 쓰인, 저 거칠기 짝이 없고 편견에 가득 찬 하나의 문건이 현대 디자인 고전의 맨 앞자리를 차지한다는 사실을 우리는 부정할 수 없다. 그것이 제아무리 불편하게 느껴질지라도 말이다.

아돌프 로스 1870-1933

오스트리아-헝가리 제국 브르노 출생의 건축가, 예술 비평가이다. 가구 디자이너, 실내 장식
가이기도 하다. 조각가이자 석공이었던 아버지의 영향을 받아 보헤미아 공예학교, 빈 미술대
학교, 드레스덴 공과대학교에서 예술과 건축을 공부했다. 시카고에서 3년간 체류하며 미국
의 기능적이고 합리적인 건축에 눈을 뜨고, 당시 빈의 심미적 건축 경향을 강하게 비판했다.
근대 건축의 발전에 크게 이바지했으며 "장식은 범죄다"라는 유명한 명제를 남겼다.

ADOLF LOOS

TROTZDEM

GESAMMELTE SCHRIFTEN
1900–1930

PRACHNER

아돌프 로스

장식과 범죄

현미정 옮김

Adolf Loos

Ornament und Verbrechen

소오건축

인간의 태아는 자궁 안에서 동물계의 전 발전단계를 모두 거친다. 인간이 태어날 때 갖는 감관표상은 새로 태어난 개가 갖는 그것과 동일하다. 그의 유년기는 인간의 역사와 맞먹는 변이를 거친다. 2년이 되면 그는 파푸아인처럼 보이고, 4년이 되면 게르만인처럼, 6년이 되면 소크라테스처럼, 8년이 되면 볼테르처럼 보인다. 여덟 살이 되면 그는 보라색을 지각하게 되는데, 그 색깔은 18세기에 발견된 것으로, 이전에는 제비꽃은 파랑이었고 자색달팽이는 빨강이었다. 물리학자는 오늘날 이미 이름이 붙여진 태양 스펙트럼의 색상들을 보여주지만, 그것을 인지하느냐는 미래의 인간들에게 남겨진 것이다.

아이는 무도덕하다. 파푸아인도 우리에게 그러기는 마찬가지이다. 파푸아인은 그의 적을 도살하고 그것을 먹어치운다. 그는 범죄자가 아니다. 그러나 현대의 인간이 누군가를 도살하고 먹어치운다면, 그는 범죄자이거나 인격파탄자다. 파푸아인은 자신의 피부에 문신을 하고, 자신의 배에, 자신의 노에, 간단히 말하면, 손에 닿는 것은 뭐든 문신을 새긴다. 그는 범죄자가 아니다. 현대의 인간이 자기 몸에 문신을 한다면 그는 범죄자이거나 인격파탄자다. 수감자의 팔십 퍼센트가 문신을 한 감옥이 있다. 문신을 했으나 구금되지 않은 자들은 잠재적인 범죄자거나 인격파탄의 귀족들이다. 문신한 자가 자유로이 죽었다면, 그것은 그가 살인을 저지르기 바로 몇 년 전에 죽은 것이다.

자신의 얼굴이나 손에 닿는 모든 것을 치장하려는 충동은 미술의 원조이다. 그것은 회화의 옹알이다. 모든 예술은 에로틱하다.

—

제조업에 종사하는 국민들이 장식으로 입는 손실은 더더욱 크다. 장식은 더 이상 우리 문화의 자연스런 생산품이 아니므로, 다시 말해 후진성 아니면 인격파탄 현상을 보여주는 것이기 때문에 장식가의 노동은 더 이상 적절한 보수를 받지 못한다. 목공예인이나 선반공들에 비해 자수 놓는 여자들이나 레이스 뜨는 여공들이 무자비하게 낮은 보수를 받는다는 사실은 잘 알려져 있다. 장식가들은 현대의 노동자들이 여덟 시간 일해서 받는 수입에 도달하려면 스무 시간을 일해야만 한다. 장식은 사실상 그 물건을 비싸게 만든다. 그럼에도 불구하고 같은 재료비가 들고, 증명되다시피 세 배의 노동시간이 들어가는 장식 물건은 밋밋한 물건의 반값에 판매되는 일이 벌어지고 있다. 장식이 없다는 것은 노동시간의 단축과 임금의 상승을 결과로 가져온다. 중국의 목세공인은 열여덟 시간

을 일하고, 미국의 노동자는 여덟 시간 일한다. 내가 밋밋한 깡통에 지불하는 만큼 장식된 깡통에 지불한다 해도, 노동시간의 차이는 그 노동자의 몫이다. 장식이 완전히 사라진다면—아마 수천 년 후에야 일어날 일이지만—인간은 여덟 시간 대신 네 시간만 일하면 될 것이다. 지금도 노동의 반은 장식을 위한 몫이기 때문이다. 장식은 허비된 노동력이며 그로 인해 허비된 건강이다. 언제나 이랬다. 오늘날에는 허비된 재료를 뜻하기도 하며 그래서 둘 다 허비된 자본을 의미한다.

293쪽

디자인사의 출발,
모던 디자인의 계보학

니콜라우스 페브스너의 『모던 디자인의 선구자들』

● 1986년 대신기술에서 『근대디자인의 개척자들』(서지상·이권영 옮김)로, 1987년 기문당에서
『근대디자인 선구자들』(김창수·정구영 옮김)로, 2013년 비즈앤비즈에서 『모던 디자인의 선구자들』
(안영진·권재식·김장훈 옮김)로 출간되었다.

Nikolaus Pevsner, *Pioneers of Modern Design: From William Morris
to Walter Gropius*, Penguin Books, 1977
니콜라우스 페브스너 지음, 『모던 디자인의 선구자들』, 안영진·권재식·김장훈 옮김, 비즈앤비즈, 2013

모던 디자인의 '창세기'라 할 수 있는 이 책이 출간된 1936년은

모던 디자인이 동시대의 역사로서 진행되고 있던

바로 그때로, 우리에게 현대 디자인의 기원을 전해주고 있다.

그러므로 이 책 자체가 모던 디자인 운동의 일부를 이룬다고 해도

틀리지 않을 것이다.

모던 디자인이란 무엇인가? 디자인 역사에서 가장 대표적인 이념이자 운동이자 양식인 모던 디자인. 어떤 사람에겐 디자인 그 자체로 받아들여지기도 하는 모던 디자인. 그것에 대해서는 이념적인 접근도 양식적인 설명도 모두 가능할 것이다. 그러나 무엇보다도 먼저 분명한 것은 모던 디자인 역시 하나의 역사라는 사실이다. 당연하다. 하늘 아래 역사적이지 않은 것은 아무것도 없나니, 모던 디자인 역시 예외가 아닐 터. 그럼에도 그것이 하나의 역사였다는 데에서 출발해야 한다는 것은 모던 디자인을 이해하기 위해 중요한 참조 지점이 된다.

왜냐하면 모던 디자인은 스스로를 보편적 이념이자 양식이라고 주장해왔기 때문이다. 물론 이 세상에 보편이라는 것은 없다. 다만 보편이고자 하는 하나의 특수가 있을 뿐이다. 따라서 우리는 보편이고자 한 특수, 특수일 수밖에 없었던 하나의 보편이라는 의지로 모던 디자인을 볼 필요가 있는 것이다. 그러기 위해서는 모던 디자인을 역사화해야 한다. 우리는 모던 디자인을 이념이나 양식이기 이전에 먼저 하나의 역사적 사실로서 보아야 하는 것이다.

모던 디자인이 역사적이라는 것은, 그것의 발생과는 또 다른 차원에서 그것이 누군가에 의해 명명되고 정의되고 기술된 것이라는

이야기와 다름없다. 인상파나 야수파가 명명된 것이듯이, 기계미학이 정의된 것이듯이, 포스트모더니즘이 기술된 것이듯이 말이다. 모던 디자인의 개척자들은 자신의 작업을 모던 디자인이라고 부르지 않았다. 그러면 그들의 작업을 명명하고 규정하고 기술한 이는 누구인가. 그는 바로 독일 출신의 영국 미술사가인 니콜라우스 페브스너Nikolaus Pevsner, 1902~1983이다. 페브스너는 독일 전통 미술사의 계승자로 나치를 피해 영국으로 건너간 사람이다. 이후 영국 미술의 연구에 크게 공헌했다. 그의 대표작 중의 하나가 바로 『모던 운동의 선구자들Pioneers of Modern Movement』로, 나중에 『모던 디자인의 선구자들Pioneers of Modern Design』로 개명되었다.

이 책이 출간된 1936년이라 하면 모던 디자인이 동시대의 역사로서 진행되고 있던 바로 그때다. 그러니까 페브스너는 바로 자신이 살고 있던 시대의 디자인을 목격하고 기술한 것이다. 그러므로 그의 저술 자체가 모던 디자인 운동의 일부를 이룬다고 해도 틀리지 않을 것이다. 우리는 보통 역사라고 하면 오래전에 일어난 사건의 기술로 이해한다. 아무래도 가까운 과거와 동시대는 역사적 퍼스펙티브를 취하기 어렵기 때문에 그럴 수 있다. 하지만 그렇다고 동시대의 경험이 역사화될 수 없는 것은 아니라는 것을 페브스너가 잘 보여준다. 그의 책『모던 디자인의 선구자들』이 동시대 디자인

운동에 대한 기록이자 곧 역사이기도 하다는 점에서 그는 행운아였다고 할 수 있다.

물론 그런 만큼 역사적 퍼스펙티브의 문제가 없는 것은 아니다. 예컨대 표현주의 건축을 다루지 않은 것 등을 지적할 수 있다. 하지만 어차피 역사 기술은 선택의 문제인 만큼 그것이 역사적 퍼스펙티브의 한계인지, 사관의 결과인지는 일방적으로 논할 수 있는 문제가 아니다. 아무튼 최초의 디자인사 저술이라고 할 수 있는 이 책의 의미를 '모던 디자인의 계보' '디자인사 방법론' '이후의 영향' 이렇게 셋으로 나누어 살펴보도록 하자.

무엇보다도 먼저 이 책의 의의는 모던 디자인의 계보를 마련한 데에 있다. 이 책에는 '윌리엄 모리스로부터 발터 그로피우스까지'라는 부제가 붙어 있다. 그러니까 부제 그대로 페브스너는 모리스부터 그로피우스까지를 모던 디자인의 선구자로 본다. 모리스가 모던 디자인의 시조라면 그로피우스는 중시조쯤 되는 셈이다. 모던 디자인의 계보 설정이 곧 모던 디자인의 역사이며 또 디자인사의 출발이기도 한 것이다.

다음은 디자인사 방법론의 문제이다. 역사는 역사적 사실을 일관된 관점에서 역사 기술 방법론이라는 도구로 가공한 이야기이다. 그러므로 역사 기술에서 중요한 것은 첫째가 사료史料, 둘째가 사관史觀과 방법론이다. 사료의 선택과 사관의 차이에 따라 다양한 역사가 만들어지는 것이다. 하지만 사료의 선택 역시 다분히 사관에 의해 결정되기 때문에, 결국 중요한 것은 사관이라 하겠다.

최초의 디자인사를 기술하게 만든 사관은 사실 관념적이고 낡은 것이었다. 페브스너가 즐겨 사용하는 시대정신Zeitgeist이라는 개념이 그것을 증명한다. 시대정신이란 물질적인 것도 사회적인 것도 아니고, 뭔지 잘 모르지만 사람들의 머리 위에 떠 있는 추상적 개념인 것 같다. 물론 페브스너는 모던 디자인이라는 20세기의 양식이 미술 공예 운동, 철제 건축, 아르누보의 종합으로 이루어진 것이라고 말한다. 그럼에도 그처럼 이질적인 것들을 결합하여 새로운 양식을 만들어내게 한 힘은 결국 시대정신이라는 것이다.

그러면서도 실제로는 모리스나 페터 베렌스Peter Behrens, 1868-1940나 그로피우스처럼 위대한 디자이너 중심으로 서술된 것 역시 전통적인 영웅사관을 벗어나지 못하는 것임은 분명하다. 20세기에 쓰인 최초의 디자인사가 그렇게 오래된 역사 기술의 방법을 그대로 답

습하고 있다는 것은 어찌 보면 기이하고 흥미롭게 여겨질 법도 하다. 하지만 사실 이러한 역사는 지금도 여전히 인기가 많다. 서점에 가보라. 서가에 꽂혀 있는 디자인사 서적 대부분은 분명 디자이너나 디자인 작품 중심일 것이다.

마지막으로 눈여겨볼 만한 것은 『모던 디자인의 선구자들』이 이후의 디자인사에 미친 영향이다. 이 책이 최초의 디자인사로서 기념비적인 저술임은 부정할 수 없다. 따라서 이후 디자인사의 역사는 페브스너에 대한 계승과 반동이라는 두 갈래의 작용을 통해 전개되어왔다고 말해도 과언이 아니다. 디자인사라는 새로운 학문의 창시자로서 페브스너의 지위는 견고하다. 다만 지금 우리가 페브스너의 영웅사관만으로는 만족할 수 없는 시대를 살고 있음도 분명하다. 우리는 위대한 디자이너만큼이나 이름 없는 디자이너와 대중에도, 명품만이 아니라 일상을 이루는 자질구레한 사물에게도 커다란 관심을 가지고 있으니까 말이다. 그리고 그것을 생성해내는 사회적이고 문화적인 구조에도 물론이다.

페브스너의 『모던 디자인의 선구자들』은 모던 디자인의 '창세기'로서 우리에게 현대 디자인의 기원을 전해주고 있다. 하지만 그것이 모던 디자인의 계보학인 만큼 오늘날 우리에게는 그에 대한

또 다른 계보학이 필요하다. 그것은 니체와 미셸 푸코Michel Foucault, 1926-1984가 제시한 사물의 기원에 작용한 힘에 비판적으로 접근하는 계보학이다. 이제 우리는 역사적 퍼스펙티브를 가지고 모던 디자인을 볼 수 있는 시점에 서 있다. 굳이 포스트모던이 아니더라도 말이다. 더구나 우리 같은 비서구 지역에서 서구 모던 디자인은 이중적 역사적 대상이 되지 않을 수 없다. 그것은 서구적 시각과 비서구적 시각에서의 이중적 역사적 퍼스펙티브를 요구하기 때문이다. 그러한 시각 속에서 우리의 모던 디자인 경험은 다시 한번 객관화의 계기를 얻을 수 있을 것이다.

니콜라우스 페브스너 1902–1983

독일 라이프치히 출생의 미술·건축사학자이다. 미술·건축사 분야에서 박사 학위를 취득하고 드레스덴 미술관의 보조 관리인, 괴팅겐 대학교의 미술·건축사 강사로 재직했다. 독일을 떠나 영국으로 이주한 다음부터 런던 대학교 버벡 컬리지, 케임브리지와 옥스퍼드 대학교 교수로 지내며 강의했다. 다수의 저서를 출판했을 뿐 아니라 간행문《건축학 평론Architectural Revue》과 총서『펠리칸 미술사Pelican History of Art』의 편집자로도 활약했다.

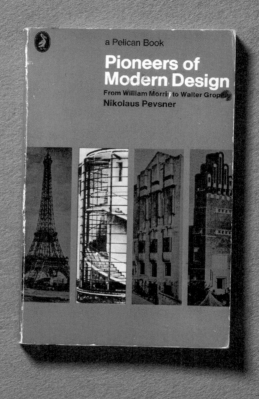

a Pelican Book

Pioneers of
Modern Design

From William Morris to Walter Gropius

Nikolaus Pevsner

모던 디자인의
선구자들

윌리엄 모리스에서 발터 그로피우스까지

pioneers
of **modern**
design

니콜라우스 페브스너 지음 | 권재식, 김장훈, 안영진 옮김

비즈앤비즈

베렌스와 그로피우스가 1909-1914년 사이에 세운 건축물은 이 책의 끝 부분에서 다루겠지만, 사실 그들이 중점을 둔 목표는 이 새로운 양식, 참되고 정당한 우리 시대의 양식이 바로 1914년에 달성되었음을 증명하는 것이었다. 인간이 최상의 노력을 기울일 만한 예술로서의 수공예를 부흥시킨 모리스가 이 운동을 시작했고, 이를 더욱 발전시킨 것은 이제껏 시도된 적이 없던 기계예술의 무한한 가능성을 발견한 1900년 무렵의 선구자들이었다. 창조 작업과 이론의 통합을 이루어낸 인물은 발터 그로피우스였다. 그로피우스는 1909년에 소규모 주택의 규격화와 대량생산, 그리고 그러한 건물 계획에 자금을 원활히 조달할 방안을 마련한 인물이다. 그는 1914년 말부터 바이마르 미술학교의 개편 계획에 착수하는데, 작센 바이마르 대공은 그를 새 학교의 교장으로 임명한다. 기존의 예술원과 미술공예학교를 통합하여 1919년에 새로 문을 연 이 학교의 공식 명칭은 바로 국립 바우하우스, 이곳은 이후 10여 년 동안 유럽에서 가장 활력이 넘치는 창조의 중심지로 군림한다. 바우하우스는 수공예와 규격화를 연구하는 시설인 동시에 학교 겸 작업장이었다. 이곳에 속한 건축가와 공예가, 추상화가들은 경탄할 만한 공동체 의식을 갖고 힘을 합쳐 건축의 새로운 정신을 위해 일했다. 건축을 폭넓은 의미로 파악한 그로피우스는 견실하고 건전한 예술이라면 모두 건물에 쓰일 수 있다고 보았다. 따라서 바

우하우스의 모든 학생은 먼저 도제로서 예비 교육을 이수해야 했고, 그런 후에야 전공을 택해 비로소 건설 현장이나 실험적인 디자인 작업실에 들어갈 수 있었다.

그로피우스는 스스로를 러스킨과 모리스, 반 데 벨데와 독일 공작연맹의 계승자라 칭했다. 그러므로 모던 디자인의 계보는 여기에서 완결된다. 1890년에서 제1차 세계대전 사이 미술 이론의 역사는 오늘날의 작업에 밑바탕이 되는 모리스에서 그로피우스 사이의 시기가 하나의 역사적 단계라는 주장이 옳음을 보여준다. 모리스가 기초를 마련한 근대 양식은 그로피우스에 이르러 성격이 확고히 규정되었다. 예술사가들은 '초기 고딕'의 조화로운 완전성이 나타나기 이전 시기를 '과도기'라 부른다. 프랑스 전역을 로마네스크 건축이 장악하고 있던 그때 전혀 새로운 방법으로 생드니 수도원의 회랑과 동쪽 예배당을 설계한 거장은 이후 60년에서 80년에 걸쳐 널리 퍼져나갈 건축 양식을 개척한 선구자로 평가된다. 그가 12세기 중반 이전에 프랑스를 위해 이루어놓은 것은 윌리엄 모리스와 그의 계승자 보이지, 반 데 벨데, 매킨토시, 라이트, 로스, 베렌스, 그로피우스 등 여러 건축가와 미술가들이 20세기 초두에 전 세계를 위하여 이룩한 것과 같다.

제1차 세계대전 이후 40년 동안 근대 양식은 승리를 구가했다. 표현주의 건축은 초기 그로피우스의 뒤에, 그리고 데사우 바우하우스 건물을 지은 완숙기 그로피우스와 1920년대 중반에 교외 주택을 지은 완숙기 르 코르뷔지에, 바르셀로나 박람회의 독일관을 지은 완숙기 미스 반 데어 로에의 사이에 잠시 지나가는 간주곡이었다. 지금 우리는 롱샹 성당 같은 건물을 지은 르 코르뷔지에와 브라질인들이 담당한 두 번째 간주곡의 중간에 있는 셈이다. 베렌스와 로스 등 1900년 이후의 건축가와 설리번 사이에 가우디가 있었고 바우하우스 건물과 파구스 공장 사이에 표현주의가 있었듯, 후기 르 코르뷔지에와 구조적인 곡예를 하는 브라질의 건축가들, 그 밖에도 이 중간 단계의 양식을 모방하거나 그에게서 영감을 얻는 이들은 개인적인 표현을 하려는 건축가의 열망과, 자극적이고 공상적인 것을 원하고 현실에서 벗어나 환상의 세계로 도피하고자 하는 대중의 열망을 만족시키려 하는 것이다. 그러나 오늘날의 현실은 정확히 1914년 이후로는 오로지 당시의(지금으로서는 먼 과거의) 거장들이 만들어낸 양식에 따라서만 완전히 표현될 수 있음을 건축가와 건축주들은 깨달아야 한다. 그 후로 사회는 그리 달라진 게 없고 산업화는 더욱 빨리 진행되었으며, 건축주의 익명성이 극복되지 않은 채로 건축 디자인의 익명성은 더욱 증가해왔다. 건축가 개인의 변덕과 다른 분야의 천재의 개입 같은 것은 건축가

의 책임이 무엇인가 하는 심각한 의문에 대한 답변으로 허용될 수 없다. 그 답변이 1914년의 선구자들이 내놓은 것과 달라야 하는지, 다르다면 어떻게 달라야 하는지는 이 책에서 결론을 내릴 문제가 아니다.

HERBERT READ

ART & INDUSTRY

디자인론

허버트 리이드 著

미진사

영국적인, 너무나 영국적인
모던 디자인의 변용

허버트 리드의 『디자인론』

Herbert Read, *Art and Industry: The Principles of Industrial Design*,
Indiana University Press, 1961

허버트 리드 지음, 『디자인론』, 정시화 옮김, 미진사, 1979

이 책은 정시화의 번역으로 『디자인론』이라는 제목을 달고

소개되어 오랫동안 이 땅에서 디자인 교재의 역할을 해왔다.

유럽 대륙의 모던 디자인 관련 저술이 거의 소개되지 않은 반면

유독 이 '영국화된' 모던 디자인 텍스트가 오랫동안

한국 디자인계에서 독점적인 지위를 누린 것의 의미를

따져보는 일은 결코 가볍지 않다. 아마도 그것은 콘티넨털

모더니즘의 혁명성을 제거한 영국식 모더니즘이

당시 한국 디자인계가 수용할 수 있는 상한선이었을 것이다.

모던 디자인이 도버 해협을 건너간다면? 앞선 페브스너에 따르면 모던 디자인의 정신적 스승은 모리스지만 그것을 계승하여 꽃을 피운 건 영국이 아니라 독일, 오스트리아, 네덜란드, 프랑스 같은 유럽 대륙이었다. 영국은 모던 디자인의 변두리였다. 영국을 대표하는 모던 디자이너라고 하면 아일랜드 출신으로 일본의 옻칠공예에 매료되었던 에일린 그레이Eileen Gray, 1878-1976가 있다. 하지만 그녀의 활동 무대는 영국이 아닌 프랑스였다. 아일랜드 출신의 소설가 제임스 조이스나 극작가 사무엘 베케트의 무대가 프랑스였던 것처럼. 아무튼 대륙에서 발화한 모던 디자인은 영국으로 역수입되기에 이른다. 도버해협을 건넌 모던 디자인은 마침내 영국적인, 너무나 영국적인 모던 디자인으로 변용된다. 이를 가장 잘 보여주는 텍스트가 바로 허버트 리드Herbert Read, 1893-1968의 『디자인론Art and Industry』이다.

모던 디자인의 영국적 변용이라고 할 때 영국적인 것이란 무엇일까. 그것은 보수주의와 실용주의라고 할 수 있다. 보수주의는 새로운 것보다는 오래된 전통적 가치를 소중하게 여기는 태도이며, 실용주의는 이념보다는 실질적 가치를 높이 사는 방식이라 할 수 있다. 물론 보수주의와 실용주의는 디자인 이전에 하나의 정치 사상이며 철학적 태도이다. 바다 건너 프랑스혁명에서 부는 피바람을

지켜보며 절대로 저런 일이 영국에서 일어나서는 안 된다는 깨달음이 현대적 의미의 정치적 보수주의를 산생시켰다는 사실은 잘 알려져 있다. 그러니까 그것은 혁명을 부정하는 혁명이고, 민중이 들고일어나기 전에 지배 계급이 먼저 혁명을 주로 하는 것이며, 그것이 바로 영국적 방식이다. 그래서 영국의 시민혁명을 명예혁명이라고 부른다.

실용주의는 사실 보수주의와 짝을 이룬다. 원래 영국 철학은 경험주의가 아니던가. 영국인은 프랑스인의 합리주의나 독일인들의 관념주의를 비웃는다. 영국인이 볼 때 프랑스인은 격정에 휩싸여 쓸데없이 과격하고, 독일인의 관념적인 철학은 촌놈이 꾸는 몽상에 지나지 않는다. 영국식 실용주의는 이념이 아니라 실질을 숭상한다. 아니, 영국인의 유일한 이념은 이데올로기가 아니라 현실 그 자체다. 그리고 보면 존 듀이John Dewey, 1859-1952로 대표되는 미국의 실용주의도 사실 그 기원은 영국에 있지 않나 여겨진다.

이러한 보수주의와 실용주의가 디자인에 적용되면 어떻게 나타날까. 그것은 무이념과 실리를 추구하는 방향으로 나타난다. 프랑스의 시민혁명처럼 피를 흘리지 않고 계급 간 타협을 통해 이뤄낸 영국의 시민혁명처럼 영국식 모던 디자인에는 혁명이 없다. 20세기

의 모던 디자인은 디자인에서의 혁명이며 기본적으로 이념적인 것이었다. 모던 디자인은 유토피아를 꿈꾼 디자인이었고 디자인을 통한 유토피아의 꿈이었다.[2] 따라서 혁명적 이념이 없는 모던 디자인은 사실 모던 디자인이 아니라 그냥 모던 스타일이다. 그러니까 영국의 모던 디자인은 모던 스타일이라고 불러야 정확하다. 이념을 제거하면 남는 것은 실리뿐이다. 디자인에서 실리는 경제다. 그것은 국민경제거나 기업경제다. 대륙의 디자인이 칼 마르크스Karl Marx, 1818-1883의 마르크스주의를 추구했다면 영국 디자인은 애덤 스미스Adam Smith, 1723-1790를 호출한다.

'미술과 산업'이라는 이 책의 원 제목이 바로 그것을 증명한다. 미술은 곧 디자인을 가리키고 산업은 디자인 진흥을 가리킨다. 그러니까 리드는 조형Gestaltung과 혁명revolution이라는 콘티넨털 모던 디자인의 키워드를 각기 미술art과 진흥promotion으로 대체하였다. 그러기 위해서 리드는 콘티넨털 모던 디자인을 자기 나름대로 재해석한다. 리드는 원래 문학을 전공한 미술 이론가로, 『예술의 의미 The Meaning of Art』『미술과 사회Art and Society』『도상과 이상Icon and Idea』『예술을 통한 교육Education through Art』 등을 쓴 영국의 대표적 미술 저술가이기도 하다. 따라서 그가 디자인을 미술의 관점에서 보는 것은 당연하다고 할 수 있다. 그래서 그의 질문은 이렇다.

이러한 질문에 답하기 위해 리드는 먼저 디자인에 대한 미술사적
접근을 감행한다. 그는 미술을 크게 휴머니즘적인 미술과 추상적
인 미술로 구분한다. 간단히 말해서 휴머니즘적인 미술이 인간적
인 이상이나 정서를 조형적으로 표현하는 구상적인 미술이라면 추
상적인 미술은 미적 감수성에 직접 어필하는 직관적인 미술이다.
디자인은 휴머니즘적인 미술이 아니라 추상적인 미술에 속한다.
리드는 디자인을 추상미술로 분류함으로써 일단 디자인을 미술사
적인 맥락 속에 위치 지으며, 그리하여 디자인에 대한 인식 체계의
보수적인 안정성을 확보한다. 이제 디자인은 미술의 일종이다. 그
중에서도 추상미술이다. 리드는 대륙의 아방가르드처럼 디자인은
혁명이다 뭐다 하는 식의 말은 한마디도 하지 않으면서 디자인에
대해 나름의 인식론적인 좌표를 마련한 것이다.

그러면 다음에는 무엇을 해야 할까. 자, 이제 추상미술인 디자인
을 어떻게 다루어야 할까. 이것을 어디에 써먹어야 할까. 인식론
적 보수주의를 이어 실용주의가 등장할 차례이다. 이제 추상미술

인 디자인은 휴머니즘미술과 달리 미술관을 나와 산업이라는 현실적인 영역과 관계를 맺어야 한다. 사실 영국은 세계 최초로 산업혁명을 한 나라답게 디자인 진흥에서도 선구적인 모습을 보였다. 이미 19세기 중반에 프랑스나 독일 같은 여러 후발 산업국가와의 경쟁을 경험하면서 국제시장에서 디자인의 중요성을 깨달았던 것이다. 그리하여 영국은 일찍이 의회 차원에서 위원회를 구성하고 국가 주도의 디자인 진흥 정책을 추진한 적이 있다. 리드는 그러한 영국의 디자인 진흥 정책에 새로운 인식 틀과 방법론을 제기한다. 그러니까 그는 19세기의 장식미술적인 인식을 깨고 대륙의 모던 디자인을 추상미술로 번역한 사람답게 디자인에 대한 새로운 인식과 정책적 접근을 주장한 것이다.

리드는 기존의 디자인 진흥 정책이 오류를 범했다고 지적하는데, 그것은 디자인의 조형적 특성을 제대로 파악하지 못했기 때문이라는 것이다. 19세기 영국의 디자인 진흥 정책은 디자인을 장식미술로 보고 접근했었다. 하지만 리드가 보기에 디자인은 장식미술이 아니라 추상미술이다. 추상미술인 디자인을 산업화하기 위해서는 전혀 다른 접근이 필요하다. 리드가 주장하는 것은 바로 미술교육이다. 그가 미술교육 전문가라는 사실도 잊지 말자. 추상미술인 디자인의 특성에 맞는 미술교육이 필요하다. 미술교육의 방향은 두

가지다. 하나는 전문가를 대상으로 한 것이고 또 하나는 대중을 대상으로 하는 것이다.

> 훌륭하게 디자인된 일용품의 생산은 대중들의 취미가
> 더욱 세련되고, 또 디자인의 요인에 대해서 감수성이
> 높아짐에 따라 확실히 자극을 받게 된다. 이것은
> 문제의 한 국면인데 확실히 중요한 것임에 틀림없다.
> 우리들은 이것을 소비자의 심미교육이라고 말하고 이와
> 다른 측면을 생산자의 미적 디자인 교육이라고 말한다.
> ── 197쪽

리드는 이러한 소비자와 생산자의 교육을 통해 현대 사회의 디자인이 균형적으로 발전할 것이라 보았다. 달리 말하면 현대 산업 사회에서 전통적 시민 윤리와 자본주의적 효율성이 조화를 이룰 것이라고 본 것이다. 이를 막스 베버Max Weber, 1864-1920식으로 '프로테스탄티즘의 윤리와 굿 디자인의 정신'이라고 표현해보면 어떨까. 리드는 '디자인의 애덤 스미스'임에 틀림없다. 리드 자신은 결코 그런 말을 사용한 적이 없지만 그의 사상을 나중에 멀리 떨어진 어느 후후발 산업국가에서 '디자인 국부론'으로 해석해 활용한다 한들 크게 잘못되었다고 말하기가 곤란한 것도 그 때문이다.

그리하여 이야기는 자연스럽게 이 책이 한국에 미친 영향으로 이어지게 된다. 이 책은 정시화의 번역으로 『디자인론』이라는 제목을 달고 소개되어 오랫동안 이 땅에서 디자인 교재의 역할을 해왔다. 유럽 대륙의 모던 디자인 관련 저술이 거의 소개되지 않은 반면 유독 이 '영국화된' 모던 디자인 텍스트가 오랫동안 한국 디자인계에서 독점적인 지위를 누린 것의 의미를 따져보는 일은 결코 가볍지 않다. 아마도 콘티넨털 모더니즘의 혁명성을 제거한 영국식 모더니즘이 당시 한국 디자인계가 수용할 수 있는 상한선이었을 것이다. 그리고 그것은 당시 디자인을 미술의 일종으로 이해하는 전반적 패러다임과 더불어 디자인 진흥이라는 국가 정책과 맞아떨어지는 것이기도 했다.

지금까지도 영국의 디자인 진흥 정책은 한국 디자인 진흥 정책의 모델이다. 그렇다고 해서 그 둘이 동일하거나 유사하다는 얘기는 결코 아니다. 대표적인 국가주의 디자인 진흥론자인 정경원의 태도를 생각해보면 된다. 영국과 한국의 현실은 크게 다르다. 차라리 일방적인 짝사랑에 가까운 것이었다고 해야 맞을 것이다.[3] 근대 민주주의와 시민 사회가 발달한 영국과 후기 식민지 사회였던 한국의 국가 주도적 디자인 진흥 정책은 같은 선상에 놓일 수가 없기 때문이다. 다만 의도적이었든 의도적이지 않았든 간에 리드의

『디자인론』에서 제시된 디자인 진흥 정책의 방향은 한국 디자인 진흥 정책의 준거로서 그것을 정당화하는 역할을 해왔다고 말할 수 있다.

리드의『디자인론』만큼 한국 디자인에 커다란 영향을 끼친 서구 문헌은 없었다. 그것은 오랫동안 디자인 대학의 교재로 사용되었고, 또 한국 디자인 진흥 정책의 바이블로 참조되기도 했다. 나는 이 책이 분명 텍스트를 매개로 한 한국의 서구 디자인 수용사에서 매우 큰 부분을 차지한다고 판단한다. 사실 이 텍스트의 한국적 수용과 관련해서는 하지 못한 이야기가 많지만 그것은 다른 기회로 미루어야 할 것 같다. 모던 디자인의 변두리였던 영국의 한 미술이론가가 쓴 텍스트가 한국 디자인에 미친 영향에 관해서는 앞으로도 더 많은 분석과 연구가 필요하다고 생각한다.

허버트 리드 1893–1968

영국 요크셔 출생의 시인, 예술 비평가이다. 리즈 대학교에서 문학과 경제학을 공부했다. 1차 세계대전에 출정했다가 귀국한 다음 많은 시와 산문을 발표하고, 빅토리아 앤드 앨버트 미술관 부관장으로 일한 것이 계기가 되어 예술비평가로 활동하게 되었다. 케임브리지 대학교, 에든버러 대학교, 리버풀 대학교, 하버드 대학교 교수를 지냈고, 시작詩作과 문예비평, 교육이나 정치에 대한 발언과 함께 미술사 연구와 비평에 주력하여, 영국뿐 아니라 전 세계 전위 예술운동의 선구자로 업적을 남겼다.

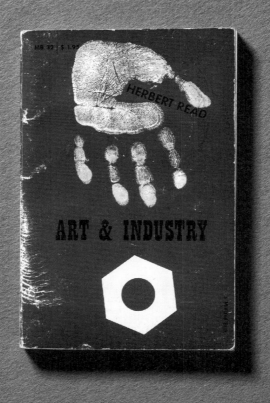

MB 32 | $ 1.95

HERBERT READ

ART & INDUSTRY

디자인론

허버트·리이드 著
鄭　時　和　譯

THE PRINCIPLES
OF
INDUSTRIAL
DESIGN

산업 시대에 있어서 디자인의 문제는 두 가지의 관점—실질적인 디자이너의 문제와 책임 있는 대중의 문제—에서부터 접근해야 할 것 같다. 우리들 모두는 실질적인 디자이너에 대해서는 잘 알고 있다. 그러나 책임있는 대중이란 공업 제품뿐만 아니라 우리들이 만들어 사용하는—건축, 도시, 스트리트퍼니처street furniture, 심지어 의복에 이르기까지—모든 것을 시각적인 외양으로 표현해 놓은 문명적인 가치가 있는 것에 관계하는 모든 사람을 의미한다. 이러한 시각적인 관계에 있는 디자이너와 대중은 항상 서로의 견해가 일치하지 않으며 그들의 견해도 역시 다르다. 이 새로운 개정판의 서문으로서 '디자인'이라는 이 단어가 지적하는 많은 복잡한 문제들에 대해서 납득할 만한 결론을 찾기 전에 나는 우리들이 모두 주장해야 하는 원리의 기초로 독자들의 주의를 끌고 싶다.

나는 심중에 대단히 일반적인 두 가지의 생각을 갖고 있다. 그 하나는 공업 디자인에 있어서 전통의 본분에 관한 것이며 또 하나는 대중적인 취미popular taste와 이상적 형태ideal form 사이에 가로놓인 갈등에 관한 것이다.

우리는 어떤 특별한 자만심을 가지지 않고, 산업 디자인은 미술에서 독립된 일 분야로서 본래 영국적인 개념이라고 우리들은 주장할 수 있다고 나는 생각한다. 다음 페이지에서 말하겠지만, 이 것은 로버트 필Robert Peel 경과 같은 정치인에 의해서 하나의 공적

관심사로 이루어졌으며, 처음부터 대단히 의미 있는 사실이었던 것이다. 이 결과로 1832년에 런던에 국립 화랑National Gallery이 설립되었다. 소비자의 취미를 높이고 생산자에게 디자인 센스를 주입시킨다는 명목으로 순수 미술품들이 선정되었다.

트라팔가 광장과 사우스 캔싱턴에 있는 지금은 세계 모든 나라에서 오는 미의 순례자들을 매혹시키는 보고가 된, 이 훌륭한 기관들은 처음에는 외국의 경쟁자들과 고투하는 생산자들을 돕기 위해서 고안되었던 것이다. 런던에 있는 국립 화랑이나 빅토리아 앤드 앨버트 박물관Victoria and Albert Museum은 이 계통의 기관의 원형이지만, 처음에는 미의 전당으로 설립된 것이 아니고 값싸고 접근하기 쉬운 디자인 학교의 역할로 설립되었던 것이다.

물론 우리들 모두가 이제는 잘 알고 있는 근본적인 혼돈도 모두 이와 같은 사업 속에 있었던 것이다. 그렇다 하더라도 이것은 약 100년이 걸쳐 이루어졌던 일이며, 존 러스킨John Ruskin과 윌리엄 모리스William Morris와 같은 위대한 선구자들이 끊임없는 정력을 갖고 기계 제품the product of the machine과 수공예 제품the work of the hand의 근본적인 아치를 분명히 하였으며, 또 로버트 필 경이 말한 묘화적 디자인pictorial design과 산업 디자인industrial design의 차이를 분명히 하였던 것이다. 그러나 필연적이고 논리적인 차이를 규명하는 데는 대단히 중요한 어떤 점이 희생되지 않았을까 하는 의문이 있

다. 바로 이 점이 내가 제기하고 싶은 첫 번째의 문제인 것이다.

9-10쪽

—

미술이란 근대사회에서는 수지맞는 직업이었지만, 천한 직업과는 동떨어진 자의식적인 휴머니즘적 연구였다. 그러나 이러한 근본적인 편견이 우리들의 교육 제도의 모든 분야에 아직도 영속하고 있다. 미술은 기계 생산 과정과는 무엇인가 다른 것이고, ('기초적'일지라도) 독립된 학과로서 가르쳐야 한다고 생각된다. 그런 다음에 공업과정 속에 소개되어야 한다고 생각한다. 그러나 그 공장 자체는 분명히 학교이어야 하거나, 디자인 학교가 현실적인 의미에서 공장이어야 한다. 미술가를 공장의 침입자로 보는 관념은 근절되어야 한다. 동시에 우리들은 미술을 분리된 실체reality로, 또는 미술가를 분리된 일 개인으로 보는 관념을 버린다면 더욱 좋을 것이다. 휴머니즘적 미술가(풍경화가, 초상화가, 전쟁 기념 조상 제작가 등)와 구별되는 진정한 미술가, 우리가 원하는 유일한 미술가

는 디자인에 대해서 최상의 소질을 가지고 있는 공작인workman이다. 공업에서는 이것이 분명히 인식되어 있다. —건축— 여기서는 디자이너를 '건축가'(문자 그대로 master builder, leading craftman)라는 특별한 이름으로 부르고 있다. 우리들이 필요로 하는 것은 모든 공업에 건축가와 같은 사람을 인식하자는 것이다. 다시 한번 도공의 경우를 예로 들어보자. 스토크Stoke나 버슬렘Burslem의 국민학교 아동이 발명적인 디자인에 재능을 나타내 보인다고 해서 마치 라파엘Raphael과 같이 분리해서 훈련시켜서는 안 된다. 이러한 아동이 위에서 말한 종류의 천재가 되는 기회는 백만 명 중에 한 사람이 있을까 말까 하다. 그는 우수한 디자이너에 지나지 않으며 그는 그 또래와 마찬가지로 도공이 되어야 하는 것이다. 그가 전문교육을 받게 될 때도 역시 도공으로서 교육을 받아야 하는 것이다. 미술 교사가 풍경 화가나 초상 화가로서는 훌륭할지는 몰라도 도공이 전문적인 재료로 디자인에 숙달하는 데 필요한 어떠한 것도 가르쳐줄 수는 없다.

207-208쪽

2

동양적인 것의 탄생

동양은 서양의 반정립으로 탄생하였다. 동양은 서양 이전에 존재하던 것이 아니라 서양과의 만남을 통해서 만들어진 근대의 산물인 것이다. 그 반정립에 앞장선 것은 일본이었다. 일본은 서구 근대와의 대결을 통해 '동양적인 것'을 발명해냈다. 그런 점에서 근대 동양은 '일본화된 동양'이다. 동양 또는 일본 디자인 역시 그러한 자장 속에서 생겨났다. 다니자키 준이치로와 야나기 무네요시는 근대 일본이 서양과 맞서 그 반대편에서 어떻게 동양적인 것을 창조해냈는지를 가장 인상적이고도 흥미롭게 보여준다.

中公文庫

陰翳禮讚

谷崎潤一郎

다니자키 준이치로 산문선

그늘에 대하여

陰翳禮讚

다니자키 준이치로 지음
고운기 옮김

아키 규레이터 시리즈/인터뷰 형식

응답하는 몸

工藝文化

柳 宗悦著

昭和とともに
始まった民藝
運動は，鑑賞
用の工藝品を
排し，日用雑
器の中に真の
美を発見した
点で，比類のない運動であった。この民
藝運動の普及に貢献したといわれる『工
藝文化』は，柳宗悦(1889 - 1961)の工藝

岩波文庫

2014
他では、読めない。
夏

빛의 문명과 동양적인 것의 운명

다니자키 준이치로의 『그늘에 대하여』

● 일본어판 원서『음예예찬陰翳礼讚』은 다니자키 준이치로가 잡지《경재왕래經濟往來》에
 1933년 12월호부터 1934년 1월호까지 연재한 수필을 묶은 것이다.
 1999년 발언에서『음예공간 예찬』(김지견 옮김)으로, 2008년 눌와에서
 『그늘에 대하여』(고운기 옮김)로 출간되었다.

 谷崎潤一郎,『陰翳礼讚』, 中央公論新社, 2004
 다니자키 준이치로 지음,『그늘에 대하여』, 고운기 옮김, 눌와, 2008

일본의 근대화가 한편으로는 서구 문명의 추종으로,

다른 한편으로는 서구 문명과의 대결 의식 속에서 스스로를

문명화해나간 이중적 과정이었다는 사실을 아는 것이 중요하다.

그리고 이것이야말로 정확하게 우리의 근대화에서

결여된 부분이라는 것을 아는 일 또한 필요하다.

우리의 근대화에는 서구의 일방적 추종만 있을 뿐

서구에 대한 대결 의식이 없기 때문이다.

> 오늘날 건축 취미를 가진 사람이 순수한 일본풍의 집을
> 지어 살려고 하면, 전기나 가스나 수도 등을 가설하는
> 위치에 대해 고심을 하게 되는데, (…)
>
> — 8쪽

바로 이것이다. 모든 문제, 모든 디자인의 문제는 바로 이처럼 생활로부터 출발해야 한다. 일본의 유명한 소설가인 다니자키 준이치로谷崎潤一郎, 1886-1965는 이런 자신의 경험으로부터 이야기를 시작한다. 다니자키가 쓴 『그늘에 대하여陰翳礼讃』는 생활 주변의 단상을 쓴 수필이지만, 수필을 넘어 세계 건축학도의 필독서 중 하나라는 위상을 가진다. 왜일까. 그것은 이 책이 건축을 중심으로 한 하나의 문명론이기 때문이다.

이 책의 원 제목에도 들어 있는 '음예陰翳'는 그늘인데 그늘이 아니고 그림자인 듯한데 그림자가 아닌, 즉 그늘도 그림자도 아닌 거무스름한 모습을 가리킨다고 한다. 쉽게 어둠이나 그늘로 이해해도 되지 않을까 싶다. 그런데 밝음이나 빛이 아닌 어둠이나 그늘을 예찬하는 까닭은 무엇일까. 광명 예찬은 있어도 어둠 예찬은 낯선 것이기 때문이다.

나는 교토京都나 나라奈良의 사원에 가서, 고풍스럽게

어둑어둑한 그러면서도 깨끗이 청소된 변소로

안내될 때마다, 정말로 일본 건축의 고마움을 느낀다.

다실도 좋기는 하지만, 일본의 변소는 참으로 정신이

편안해지도록 만들어져 있다.

 ── 11-12쪽

이렇게 시작하는 변소 예찬은 이 책에서 가장 유명한 구절일 것이다. 어두운 변소에 쪼그리고 앉아 부슬부슬 내리는 빗소리를 듣는 것이야말로 최고의 풍류라고. 이렇게 변소 예찬으로 힘을 주는『그늘에 대하여』는 말 그대로 어둠 예찬이요, 그늘 상찬이다. 하긴 우리도 명찰名刹의 해우소가 세인의 입에 오르내리는 일이 없지 않으니 동양인으로서 그 정취를 이해 못할 바는 아니다. 그러면 이번에는 변 이야기 말고 밥 이야기도 들어볼까. 변소 이야기도 좋지만 사실 내가 이 책에서 가장 좋아하는 대목은 이 부분이다.

나는 국그릇을 앞에 두고서, 주발이 살그머니 귓속으로

스미는 듯이 쉬익 울고 있는, 저 먼 벌레 울음 같은

소리를 들으면서 이제부터 맛볼 음식에 생각을 멈출 때,

언제나 자신이 삼매경에 빠져 드는 것을 느낀다.

— 28쪽

하긴 까만 칠기에 담긴 일본 된장국을 들여다보면, 그 안에서 뿌연 국물이 마치 우주처럼 천천히 움직이며 혼연하는 모습을 볼 수 있다. 태초의 카오스로부터 뭔가가 생성되는 듯한 느낌마저 든다. 이처럼 모든 빛은 어둠으로부터 탄생한 것이렷다. 이 밖에도 이 책에서 다니자키는 어두컴컴한 일본 건물의 실내, 종이, 일본 여인의 전통 화장술 등 모두 빛을 삼켜버린 것처럼 어둑어둑한 느낌이 주는 감각을 섬세하게 펼쳐 보인다. 그리하여 읽다 보면 마침내 다니자키가 서양문명을 빛으로, 동양문명을 어둠으로 치환하여 대비시키고 있다는 것을 깨닫게 된다.

그러면 자연스럽게 우리는 이러한 물음을 던지게 된다. 빛이야말로 인류 문명의 메타포 그 자체가 아니던가. 예로부터 빛은 진리, 이성, 문명의 상징이었으며 어둠은 무지, 야만, 악의 상징이 아니었던가. 성경에서는 "태초에 빛이 있으라 하시니 빛이 있었다"고 하며, 그리스 로마 신화에서는 인간에게 불을 가져다준 프로메테우스에 의해 비로소 인류의 문명이 시작되지 않았는가. 중세신학의 완성자인 토마스 아퀴나스Thomas Aquinas, 1225-1274가 아름다움의 속

성으로 든 명료함claritas은 사실상 신의 속성이기도 하다. 이처럼 빛은 어둠을 뚫고 나온 문명의 상징이며 신의 선물이 아니던가. 그런데도 어찌하여 다니자키는 빛의 문명을 상대화하고 그 반대편에 어둠의 문명을 위치시키고 있단 말인가. 그것도 동양문명과 동일시하면서까지. 왜?

사실 여기에는 매우 야심만만한 구도가 내재하여 있다. 한 마디로 서양문명과의 대결 의식이라고 할 수 있다. 비서구 지역에서 유일하게 자주적 근대화에 성공한 일본은 서구를 모방하는 한편 서구에 자신을 반정립시키고자 했다. 그것이야말로 비서구적 근대화이자 일본적 근대화의 교묘한 이중전략이었던 것이다. 이성과 과학, 윤리와 전기를 내세운 서양 문명의 도전에 동양 문명의 정신을 대응시키려고 한 것이다. 빛의 문명에 대한 어둠의 문명의 옹호.

하지만 빛이 아닌 어둠이 어떻게 문명의 메타포가 될 수 있는가. 다니자키가 말하는 어둠은 야만의 상징으로서의 어둠이 아니다. 그가 말하는 어둠은 동양적 유현幽玄의 세계로서의 어둠이다. 빛의 일차원성과 단순성, 눈부심을 넘어선 깊이와 다원성, 역설적인 빛남으로서의 어둠이다. 더 나아가 빛과 어둠의 이분법을 넘어선, 빛마저 삼켜버리는, 빛보다 더 빛나는 세계로서의 어둠일 것이다. 이쯤

되면 다니자키의 의도는 분명해진다. 이성과 과학의 근대 서양 문명은 결코 동양 문명보다 우월하지 않다는 것. 유리와 전기의 문명은 종이와 등불의 문명보다 아름답지 않다는 것. 지금은 비록 너희 서양 문명에게 압도당하고 있지만 우리의 전통을 버릴 수는 없다는 것. 이것이 바로 근대 아시아의 맹주로서 일본이 발명한 동양의 모습이기도 하다.

물론 다니자키도 근대 서양 문명과 그 생활 방식의 편리함을 부정하지 않는다. 그것은 그로서도 부정할 수 없는 역사의 대세이기 때문이다. 그럼에도 그는 이렇게 말한다. 물론 밝은 것은 좋지요. 그렇지만….

서구 근대 문명을 받아들이면서도 끝까지 자신의 정체성을 지켜나가려는 자세, 거창하게 말하면 일종의 문명적 대결 의식을 이 책에서 읽을 수 있다. 물론 이러한 서양 대 동양, 서구 대 일본이라는 구도는 나중에 아시아주의라는 이름으로 일본 제국주의에 이용되기도 하지만 그러한 정치적 상상력은 일단 이 책의 세계를 넘어서는 것이기에 논외로 한다. 그보다는 일본의 근대화가 한편으로는 서구 문명의 추종으로, 다른 한편으로는 서구 문명과의 대결 의식 속에서 스스로를 문명화해나간 이중적 과정이었다는 사실을 아는 것

이 중요하다. 그리고 이 이중적 과정이야말로 정확하게 우리의 근대화에서 결여된 부분이라는 것을 아는 일 또한 필요하다. 우리의 근대화에는 서구의 일방적 추종만 있을 뿐 서구에 대한 대결 의식이 없기 때문이다.

> 나는 우리가 이미 잃어가고 있는 그늘의 세계를 오로지
> 문학의 영역에서라도 되불러 보고 싶다. 문학이라는
> 전당의 처마를 깊게 하고, 그 벽을 어둡게 하고,
> 지나치게 밝아 보이는 것은 어둠 속으로 밀어 넣고,
> 쓸데없는 실내장식을 떼 내고 싶다. 어느 집이나 모두
> 그런 것이 아닌, 집 한 채 정도만이라도 그런 집이
> 있었으면 좋을 것이다. 자, 어떤 상태가 되는지,
> 시험 삼아 전등을 꺼 보는 것이다.
>
> — 67쪽

어찌 문학뿐이랴. 여기에서 문학을 디자인이라는 말로 바꿔도 좋을 것이다. 이 마지막 문장을 보면 요즘 전 지구적인 행사가 된 지구촌 전등 끄기 운동의 원조는 바로 다니자키가 아니었나 하는 조금은 엉뚱한 생각이 든다.

다니자키 준이치로 1886 –1965

일본 도쿄 출생의 소설가, 극작가이다. 도쿄 제국 대학교에 진학했으나 학비를 대지 못해 중
퇴한 뒤, 1910년《신사조新思潮》에「문신刺青」등을 발표하며 등단했다. 당시 유행하던 자연주
의 테두리를 벗어나 일본 탐미주의의 신호탄을 쏘아 올리며 독자적인 문학세계를 구축했다.
수많은 문학상을 수상하고, 일본인으로서는 처음으로 미국 문학예술아카데미의 명예회원이
되는 등 국제적 명성을 얻은 다음 총 다섯 차례에 걸쳐 노벨 문학상 후보에 올랐다.

陰翳礼讃

谷崎潤一郎

中公文庫

다니자키 준이치로 산문선

그늘에 대하여

이러한 생각을 하는 것은 소설가의 공상일 뿐, 벌써 오늘날처럼 되어 버린 이상, 이제 제자리로 돌아가 다시 시작할 수 없다는 것을 알고 있다. 그러므로 내가 말하는 것이, 이제 와서 불가능한 일을 바라고 푸념을 늘어놓는 데 지나지 않지만, 푸념은 푸념대로, 어쨌든 우리가 서양인에 비하여 어느 정도 손해를 입고 있는지 하는 점은 생각해볼 만한 일이다. 결국 한마디로 말한다면, 서양은 당연하고 순조로운 방향으로 와서 오늘에 도달한 것이고, 우리들은 우수한 문명에 맞닥뜨려서 그것을 받아들일 수밖에 없었던 대신에, 과거 수천 년 동안 발전하여 온 진로와는 다른 방향으로 걸어 나가게 되면서, 거기서부터 여러 가지 고장이나 불편이 생겨났다고 생각된다. 하긴 우리들이 방심하고 있었다면, 오백 년 전이나 지금이나 물질적으로는 큰 진전을 이루지 못하였을지도 모른다. 요즘에 중국이나 인도의 시골에 가 보면, 석가나 공자의 시대와 별반 다르지 않은 생활을 하고 있는 것 같다. 그러나 그렇다고 해도 자신들의 생활에 맞는 방향만은 취하고 있는 것 같다. 그리고 완만하기는 하지만 어느 정도 진보를 계속하여, 언젠가는 오늘날의 전차나 비행기나 라디오를 대신하는 것, 그것은 다른 사람에게서 빌린 것이 아닌, 정말로 자신들에게 맞는 문명의 이기를 발견하는 날이 오지 않으리라고는 단정 지을 수 없다. 요컨대 영화를 보아도, 미국 작

품과 프랑스나 독일의 작품과는 그늘이나 색조를 배합하는 수법
이 다르다. 연기나 각색은 별도로 하고 영사 화면만 보더라도 어딘
가 국민성의 차이가 나타난다. 동일한 기계나 약품이나 필름을 쓴
다 해도 역시 차이가 드러나기에, 우리 고유의 사진술이 있다면,
얼마나 우리의 피부나 용모나 기후 풍토에 적합한 것이었을까 생
각한다. 축음기나 라디오도 만약 우리가 발명했다면, 훨씬 우리의
소리나 음악의 특징을 살릴 수 있는 물건이 나왔으리라. 원래 우리
의 음악은 조심스러우며 소극적인 것이고 기분을 중시하기 때문
에, 음반으로 듣는다든지 확성기로 크게 한다든지 하면 거지반 매
력을 잃게 된다. 말하는 것 또한 우리들은 소리가 작고 말수가 적
어, 무엇보다도 '사이'가 중요한 것인데, 기계에 걸면 '사이'는 완전
히 죽어 버린다. 그래서 우리는 기계에 영합할 수 있게, 도리어 우
리의 예술 자체를 왜곡해 간다. 서양인이 원래 그들 사이에서 발달
시킨 기계이기 때문에, 그들의 예술에 맞도록 만들어져 있는 것은
당연하다. 그런 점에서 우리들은 실로 여러 가지 손해를 입고 있다
고 생각된다.

18-20쪽

나는 건축에 관해서는 아주 문외한이지만, 서양 사원의 고딕 건축이라는 것은 지붕이 높고 뾰족하고, 그 끝이 하늘을 찌르고 있는 듯한 데에 아름다운 경치가 있는 것이라고 한다. 이에 반해서 우리나라의 가람에서는 건물 위에 먼저 큰 기와를 덮어서, 그 차양이 만들어내는 깊고 넓은 그늘 안으로 전체의 구조를 집어넣어 버린다. 사원만이 아니라 궁궐에서도 서민의 주택에서도, 밖에서 보아 가장 눈에 띄는 것은, 어떤 경우에는 기와지붕, 어떤 경우에는 띠로 이은 큰 지붕과, 그 차양 아래 떠도는 짙은 어둠이다. 시간으로 치면 대낮이라 하더라도, 처마 밑으로는 동굴 같은 어둠이 감싸고 있어서, 출입구도 문짝도 벽도 기둥도 거의 보이지 않는 경우마저 있다. 이것은 교토의 치온인知恩院이나 혼간지本願寺와 같은 굉장한 건축이라도, 풀이 우거진 시골의 평범한 집과 같은 모양으로, 옛날 건물은 대개 처마 밑과 처마 위의 지붕을 견주면, 적어도 눈으로 볼 때에는, 지붕 쪽을 무겁게 높게, 면적도 크게 느껴진다. 이같이 우리가 주거를 꾸리기에는, 무엇보다도 지붕이라는 우산을 넓혀 대지에 하나의 담장으로 응달을 만들고, 그 어둑어둑한 그늘 속에 집을 짓는다. 물론 서양의 가옥에도 지붕이 없는 것은 아니지만, 그것은 햇빛을 차단하기보다는 비와 이슬을 막는 것이 주이기 때문에, 그림자는 가능한 한 만들지 않도록 하고, 되도록 내부를 밝게 드러나도록 하고 있는 것이 외형만 보아서도 알 수 있다. 일본

의 지붕을 우산이라고 하면, 서양의 지붕은 모자에 지나지 않는다. 게다가 사냥모자처럼 될 수 있는 한 차양을 작게 하고, 햇빛의 직사를 바싹 처마 끝으로 받는다. 확실히 일본 집 지붕의 차양이 긴 것은 기후 풍토나 건축 재료나 기타 여러 가지와 관계가 있을 것이다. 예를 들면 벽돌이나 유리나 시멘트와 같은 것을 쓰지 않기 때문에, 옆으로 들이치는 비바람을 막기 위해서는 차양을 깊게 할 필요가 있었을 것이고, 일본인 역시 어두운 방보다는 밝은 방이 편리하다고 생각하였음에 틀림없지만, 어쩔 수 없이 그렇게 된 것일 터이다. 그러나 아름다움이라는 것은 언제나 생활의 실제로부터 발달하는 것으로, 어두운 방에 사는 것을 부득이하게 여긴 우리 선조는, 어느덧 그늘 속에서 미를 발견하고, 마침내는 미의 목적에 맞도록 그늘을 이용하기에 이르렀다.

공예를 통한 미의 왕국, 동양적 유토피아의 꿈

야나기 무네요시의 『공예문화』

柳宗悦,『工藝文化』, 岩波書店, 2014
야나기 무네요시 지음,『공예문화』, 민병산 옮김, 신구문화사, 1991

야나기 사상의 스펙트럼을 한 눈에 살펴볼 수 있는 책이

바로『공예문화』이다. 우선 이 책은 아주 체계적이고

이해하기 쉽게 쓰인 뛰어난 공예론이다.

하지만『공예문화』는 공예론을 훨씬 뛰어넘는다.

메이지 시대의 지식인으로서 서구적 교양을 갖춘 야나기 무네요시柳宗悅, 1889-1961에게 사상적 전환을 가져다준 계기는 바로 조선 예술과의 만남이었다. 그는 조선총독부 산림과 기사였던 아사카와 다쿠미浅川巧, 1891-1931를 통해 조선 백자를 처음 접했고, 이후 스물한 차례의 조선 여행을 통해서 조선 예술 예찬론자가 되었다. 이러한 조선 예술과의 만남을 바탕으로 '민예론民藝論'과 '불교미학佛敎美學'이라는 자신의 독창적인 미학 사상을 수립하게 된다.

그러면 야나기의 인생에서 하나의 사건이었던 조선 예술과의 만남은 어떤 의미가 있는 것이었을까? 첫째, 그가 습득한 서구적 교양으로는 조선 예술과의 만남에서 받은 감동을 설명할 수 없었다. 일본의 귀족 교육기관인 가쿠슈인學習院에서 공부하고 도쿄 제국 대학교에서 철학을 전공한 야나기는 고급스러운 서구 문화와 사상으로 무장된, 아마 근대 일본인 중에서도 가장 서구화된 엘리트였을 것이다. 그는 윌리엄 블레이크와 빈센트 반 고흐에 심취했으며 레프 톨스토이의 인도주의 사상으로부터 커다란 영향을 받았다. 그는 자신도 참여한 동인지『시라카바白樺』를 통해 서구 예술을 열정적으로 소개하곤 했다.

그런 그에게 조선 예술과의 만남은 전혀 새로운 경험이 아닐 수 없

었다. 무엇보다도 먼저 조선 공예 제작자는 전혀 예술가가 아니었다. 이는 야나기에게 익숙한 서구 미학으로는 설명할 수 없었다. 〈모나리자〉는 레오나르도 다빈치라는 위대한 천재의 산물이며 〈해바라기〉는 고흐의 불꽃 같은 영혼만이 만들어낼 수 있는 것이었다. 서구 미학의 기본 전제는 예술가와 예술작품의 질적 동일시다. 피카소를 좋아한다는 것은 곧 파블로 피카소의 작품을 좋아한다는 의미이며, 베토벤을 듣는다는 것은 곧 루트비히 판 베토벤의 음악을 듣는다는 것과 같은 말이다.

그런데 조선 공예는 전혀 그렇지 않았다. 야나기에게 설명할 길 없는 감동을 안겨준 백자와 목가구의 제작자는 위대한 예술가가 아니라 그저 조선의 농촌에 사는 이름 없는 장인일 뿐이었다. 그들은 대부분 낫 놓고 기역 자도 모르는 사람이었고 당연히 미술교육이라고는 받아본 적도 없었던 사람들이었다. 여기에서 일단 야나기는 자신이 알고 있던 서구 미학의 '천재' 개념이 해당되지 않는다는 것을 깨닫게 된다.

다음으로 조선 공예는 어떤 탁월함의 소산이 아닌 것 같았다. 그것은 어떤 위대한 개성의 표현이나 뛰어난 재능의 결과가 아니라는 것이다. 야나기가 찬탄한 조선 공예품은 그저 작위적인 느낌이 나

지 않는, 솜씨를 드러내거나 다투고자 하지 않은, 마치 저절로 빚어진 것 같은 하찮은 물건이었다. 그럼에도 감동을 주는 이러한 작품을 설명할, 서구 미학과는 전혀 다른 새로운 미학이 필요함을 야나기는 절감했다. 그렇게 조선 예술을 이해하고자 한 노력의 결실이 바로 민예론이다.

민예란 민중 공예의 준말로 야나기가 만들어낸 말이다. 물론 민예라는 개념은 야나기가 조선 예술로부터 받은 정체불명의 경험을 설명하기 위한 노력의 결과로 등장한 것이지만, 그의 미학적 탐구는 민예론에만 머물지 않았다. 야나기의 민예론은 마침내 일종의 문명론이라 할 수 있는 공예 문화론으로 발전하고 최종적으로는 종교론이라 할 불교미학으로 완성되기에 이른다.

애초 조선 예술을 설명하기 위해 고안된 민예론은 마침내 서구 문화와 대립하는 하나의 문명론으로 발전하게 된다. 야나기는 서양 문화는 '미술문화', 동양 문화는 '공예문화'라고 규정한다. 물론 서양에도 공예가 있으나 공예의 진정한 본고장은 동양일 수밖에 없다고 말한다. 그러면서 공예론이야말로 독창적인 동양의 것이라고 은근히 자부심을 드러낸다. 나아가 인류의 문화는 '미술문화'로부터 '공예문화'로 나아가야 한다고 주장한다.

미술문화에서 공예문화로 나아가는 방향, 여기에
문화의 올바른 방향이 있다고 나는 생각한다.
미술을 거부한다는 의미는 결코 아니다. 다만
참다운 아름다움은 우리 일상생활과 결합되어 있다는
원래의 입장을 되찾아야 한다는 뜻이다.

—— 7쪽

물론 눈치 빠른 독자는 벌써 야나기의 이러한 입론에서 서양 대 동양이라는 문명 대립구조와 함께 동양, 정확하게는 일본에 의한 아시아주의 즉 '근대의 초극超克'이라는 논리의 미학적 판본을 떠올릴 수 있을 것이다. 야나기 역시 그 시대의 자식으로서 그런 사상과 무관하지는 않겠지만 일단 여기에서도 지나친 정치적 상상력은 자제하기로 하자. 어느 정도는 미학의 상대적 자율성을 인정하기로 하고 이야기를 계속하겠다.

야나기의 민예론은 당연히 미학적 민중주의다. 그는 천재의 미술 대신 일상의 공예를, 귀족공예 대신 민중공예를 찬양했다. 그가 생각하는 아름다움의 왕국은 결코 몇몇 천재에 의해 만들어질 수 있는 것이 아니었다. 그런 점에서 일상과는 구별되는 비일상으로서의 미술 역시 미의 왕국의 보편적 시민이 될 수는 없었다. 야나기는

진정한 미의 왕국을 갈구했으며 그가 생각한 미의 왕국은 추함이란 찾아볼 수 없는 오로지 아름다움으로만 가득 찬 세계다. 과연 그러한 세계가 가능한가. 추 없는 미가 가능한가. 그것은 상호의존적인 개념이 아니던가. 물론 서구 미학적 관점에서 보면 그것은 불가능하다. 그리하여 야나기의 사상은 마침내 불교미학이라는 귀의처에 도달하게 된다.

야나기는 미의 구도자이며 그에게 이상적인 세계는 미의 왕국이다. 그의 종교는 미의 종교이며 그것은 불교적인 것일 수밖에 없었다. 불교미학은 미의 구극이다. 그가 추구한 미란 실상 미와 추의 이분법조차 넘어선 미였다. 이른바 '불이不二의 미'이다. 미와 추가 둘이 아닌, 미와 추의 구별조차도 넘어선 미. 야나기에게 이러한 상상력의 원천을 제공한 것은 물론 앞서 말한 조선 공예였다.

그런데 현실에서 불이의 미는 어떻게 실현될 수 있을까. 그러기 위해서는 자력自力이 아닌 타력他力에 의존할 수밖에 없다고 야나기는 말한다. 배우지도 못하고 이름도 없는 조선의 장인이 어떻게 그처럼 아름다운 물건을 만들어낼 수 있느냐 하는 물음에 그가 얻은 답이 이것이었다. 그것은 아미타여래阿彌陀如來의 원력으로 극락정토極樂淨土에 이를 수 있다고 믿은 동양의 민중들처럼, 미의 타력도他

力道를 통해 아름다움의 왕국에 도달할 수 있다는 것이다. 그 타력이란 다름 아닌 전통에 대한 믿음이었다. 미의 타력 신앙인 셈이다. 야나기의 불교미학은 화엄사상華嚴思想과 더불어 불교사상 최고의 미학적 성취가 아닐까 생각한다.

야나기의 불교미학은 메이지 시대의 서구적 지식인이었던 그가 동양 정신으로 회귀하는 의미심장한 증거이며 오늘날에도 되새겨봐야 할 지점이 아닐 수 없다. 조선 예술론으로부터 민예론으로, 또 공예 문화론에서 불교미학까지 야나기 사상의 스펙트럼을 한 눈에 살펴볼 수 있는 책이 바로『공예문화工藝文化』이다. 우선 이 책은 아주 체계적이고 이해하기 쉽게 쓰인 뛰어난 공예론이다. 하지만『공예문화』는 공예론을 훨씬 뛰어넘는다. 야나기의 많은 저술 중에서도 이처럼 그의 사상이 요령 있고 포괄적이며 쉽게 서술된 책은 없지 않나 생각한다. 그런 점에서 일본과 한국, 그리고 세계에 많은 영향을 준 이 동양 거인의 사상을 더듬기에 가장 좋은 책이라고 할 수 있다.

마지막으로 야나기를 보는 우리의 시선에 대해서 간단하게 논하고 싶다. 우리는 야나기를 어떻게 보아야 하는가. 그는 조선 예술에 심취해 조선과 조선인을 사랑했으며 조선 민예를 극찬했다. 그래

서 야나기는 우리의 어깨를 들썩이게 한다. 하지만 생각해보면 그의 조선 민예 사랑과 연구는 조선을 위해서 한 것이 아니다. 말하자면 그는 조선 예술을 수집하고 연구하면서 새로운 문화와 미학을 만들어내었으며, 그것은 궁극적으로 일본 현대 문화에 기여하였다. 물론 그것은 모든 창조적이고 훌륭한 학문과 예술이 그러하듯이 세계와 인류 전체를 위한 것이기도 하다. 그렇기 때문에 야나기를 보는 우리의 시선이 너무 민족적인 것에 갇혀서는 안 된다고 생각한다.

그러나 우리는 여전히 야나기를 찬반과 좋고 싫음의 관점에서 보고 있다. 야나기를 보는 우리의 표정은 웃어야 할지 울어야 할지 모르는 사람처럼 일그러져 있다. 2013년 국립현대미술관 덕수궁관에서 열린 전시 〈야나기 무네요시〉에 대한 국내의 반응에서도 여전히 그러한 시선은 지배적이다. 우리의 관심은 오로지 야나기가 우리 편인가 아닌가, 진정 조선을 사랑했는가 아닌가를 확인하고 싶은 마음에 쏠려 있다. 그것은 우리가 여전히 야나기를 우리 편인가, 아니면 은근슬쩍 식민 지배에 동조한 적인가 하는 경계의 태도로 보고 있기 때문이다. 어쩌면 이제까지의 이야기와는 달리, 야나기는 조선 예술과 아무런 상관이 없다고도 말할 수 있다. 왜냐하면 야나기에게 조선 예술은 대상물일 뿐이었기 때문이다. 그는 조선

예술을 대상으로 삼아 자신의 예술, '창조적 수집'을 한 것이다. 거기에 대해서 우리는 아무런 할 말이 없다.

민예건 공예 문화건 불교미학이건 그것들은 모두 야나기의 창조물이고 일본 현대 문화에 속하는 것이지 조선에 속하지 않는다. 왜냐하면 문화는 만든 자의 것이 아니라 사용하는 자의 것이기 때문이다. 야나기는 조선이 만든 물건을 재료로 삼아 일본의 현대 문화와 미학을 창조해낸 사람이라는 것을 우리는 분명히 알아야 한다. 바로 그것이 우리로 하여금 울지도 웃지도 못하게 만드는 것이지만, 그러나 사실 생각해보면 한 번 씨익 웃고 이렇게 말해주면 될 일이다. "You win."

야나기 무네요시 1889-1961

일본 도쿄 출생의 민예 연구가, 미술 평론가이다. 공예 운동가, 이론가, 수집가이기도 하다. 도쿄 제국 대학교 철학과에서 공부했다. 가쿠슈인 고등과에 재학할 당시 지인들과 함께 문예 잡지 《시라카바》를 창간했고, 민예라는 용어와 더불어 민예 운동을 창시했다. 메이지 대학교 교수, 동양 미술 국제 연구회 상임 이사를 역임했다. 도쿄 일본민예관, 서울 조선민족미술관 등을 설립했고 조선의 미술이나 공예에 관한 저서도 다수 출판했다.

工藝文化

柳 宗悦著

昭和とともに
始まった民藝
運動は，鑑賞
用の工藝品を
排し，日用雑
器の中に真の
美を発見した
点で，比類のない運動であった。この民
藝運動の普及に貢献したといわれる「工
藝文化」は，柳宗悦(1889–1961)の工藝

岩波文庫

2014
他では，読めない。
夏

一括重版

공예문화

야나기 무네요시 지음 / 민병산 옮김

신구

공예는 개인 현상이기보다 사회 현상이라야 한다. 공동의 번영이 없는 곳에서는 그 아름다움—올바른 공예의 작업을 보장하는 방법이 없다. 만약 모든 아름다움을 개인의 자유에 아주 일임해 버린다면, 공예는 대단히 협소한 길에 갇히는 결과가 될 것이다. 그러한 조치는 이 세계를 아름다움으로 충만시키려고 하는 이념을 와해시킨다.

　'개인의 길'은 미술이 나아가는 길이기는 하지만 공예가 번영하는 길은 아니다. 공예는 협력의 세계이다. 단결의 영역이다. 독립한 개인의 힘에 의해서가 아니라, 서로 의지하고 서로 돕는 여러 사람에 의해서 작업이 이루어진다. 개인이 아니면 만들어 내지 못하는 아름다움이 있으며, 그것이 과연 찬양할 만한 것이라면, 여러 사람의 공동의 품에서 만들어지는 아름다움이 있으며, 이 또한 찬양할 것이 아닌가. 왜냐하면 전자는 많은 사람들을 그 아름다움에서 오히려 떼어 놓는 경우가 없지 않다. 그러나 후자는 그 아름다움을 어느 특정인에게 한정하는 것을 허용하지 않는다. 사람들이 협력해서 하는 일作業에는 사회적 이념으로서 중요한 의미가 있다는 것을 생각하지 않으면 안 된다.

　아름다움이 깊은 사회적 의의를 지니게 하기 위해서는 반드시 다음과 같은 원리가 필요하다. 그 아름다움을 협력에 의해서 표현

할 것, 그 배후에는 조직이 있어야 할 것, 그리고 그러한 통일된 아름다움이야말로 가장 깊은 사회적 의의를 지닌다는 미의식을 가질 것. 이 세 가지 진리야말로 우리의 희망을 고무해 주는 것이 아닐까. 아름다움에 대한 사회적 의식이야말로 아름다운 나라의 건설을 가능하게 하는 원인이다. 우리는 개인적인 아름다움보다 사회적인 아름다움을 더 높이 치켜들어야 한다. 그것을 열렬히 희망하지 않으면 안 된다. 따라서 공예의 아름다움에다 '사회미'라는 명칭을 붙여서 부를 수도 있을 것 같다.

142–143쪽

—

'아름다움의 나라'는 어떤 상태를 말하는 것인가. 그것은 아름다움이 모든 사람의 생활에 보급된 상태이다. 아름다움을 특별한 경우나 특별한 물건에 한정해서는 안 된다. 보다 더 평상적인 것으로 환원해야 한다. 그날그날의 생활에 침투시켜야 한다. 그렇게 하지

않고서는 아름다움의 나라가 곧 만인의 나라로 이루어질 수는 없다. 미술은 아름다움을 추구함에 있어 생활을 벗어난 경지로 나아갔다. 거기에도 일종의 아름다움이 있었을 것이다. 하지만 그 방향에서는 생활을 추악한 상태에 방치하는 결과가 된다.

그러므로 우리는 특별한 물건이 아니고, 보통 물건에 아름다움을 침투시키지 않으면 안 된다. 보통 물건이란 우리들의 생활— 일상생활을 의미한다. 모든 사람의 일상생활이야말로 아름다움이 구석구석까지 침투해야 할 장소이다. 그래야만 아름다움의 나라이고, 아름다움의 나라는 곧 만인의 나라이다. 여기에 이르러 낡은 견해를 씻어 버리는 것이 시급해진다. 즉 생활은 아름다움의 토대가 되지 않는다거나 잘 어울리지 않는다거나 하는 견해에서 빨리 벗어나야 한다. 혹은 생활에 밀접하면 아름다움이 탁해진다거나 순수하지 않다거나 하는 생각을 빨리 팽개쳐 버려야 한다. 요컨대 아름다움을 생활을 떠난 외부에서 구하는 것보다는 생활 내부에서 구하는 게 옳다. 아름다움의 나라는 먼 피안에 있을 게 아니라, 가까운 현실 생활 속에 건설되어야 한다.

아름다움이 그 모습을 가장 잘 나타내는 장소는 생활이다. 아름다움은 생활에 침투하고 생활과 접촉함으로써 더욱더 아름다워진다. 더 나아가서는 아름다움은 생활에 입각함으로써 비로소 그 정당한 존재를 획득한다고도 감히 말할 수 있다. 우리는 그렇게 믿

어야만 한다. 우리는 어떠한 아름다움보다도 생활에 이바지하는 아름다움에 열의를 바쳐야 한다. 아름다움이 한가한 장소에 놀고 있지 않도록 조심해야 한다. 현실 생활은 아름다움의 적이라고 하는 것처럼 중대한 오해는 없다. 참다운 아름다움은 어디까지나 현실 생활 속에 있으며, 또 현실 생활 속에 있어야만 건전할 수 있다. 아름다움의 나라는 아름다움이 모든 사람과 결부된 상태이다. 그 상태는 생활을 떠나서는 성립될 리가 없다. 생활을 토대로 하고, 생활에 밀접하고, 생활과 교섭하는 데에 비로소 아름다움의 나라가 이루어진다.

그런즉 생활과 교섭하는 아름다움이란 무엇을 의미하는가. 그것은─앞에서 세밀하게 검토한 바와 같이─용도에 부응한다는 뜻이다. 여기에 공예가 있다. 생활과 아름다움을 중개하는 데 있어 큰 역할을 하는 것이 공예이다. 아름다움과 실용성이 결부된 것이 공예이다. 실용성은 매우 다양하다. 따라서 공예는 여러 가지 종류가 있다. 따라서 많은 사람이 그 일에 종사하고 있다. 그러고 보면 공예의 영역이야말로 아름다움의 나라가 나타나는 터전이다. 이 터전을 두고 어디에 가서 아름다움의 나라를 찾는단 말인가. 우리들이 희망을 걸 수 있는 것은 공예라는 세계가 있기 때문이다.

만약 아름다움이 미술에 한정된다면, 우리는 도저히 희망을 걸지 못한다. 거기에서는 아름다움이 어떤 부분으로 몰려서 특수화

되기 때문이다. 그러나 공예는 그 길이 크다. 그 터전이 넓다. 널리 대중 속에 침투한다. 공예야말로 아름다움의 나라를 도래시키는 중개자이다. 내가 공예문화에 희망을 거는 까닭이 여기에 있다. 공예문화가 성숙하는 때가 곧 아름다움의 나라가 오는 때이다. 공예를 제외하고서 아름다움이라는 문제가 성립될 수 있을까. 없다. 우리는 공예에 관하여 좀 더 자주 얘기할 필요가 있다. 공예의 아름다움은 아름다움의 일반적인 원리를 해명하는 데에도 많은 시사를 준다.

3

디자인 헤테로토피아

우리가 디자인이라 부르는 것이 반드시 디자인인 것은 아니다. 오늘날 디자인은 더 이상 동일성의 이름일 수 없다. 어쩌면 디자인은 디자인이라고 불리지 않는 곳에 존재하는 것인지도 모른다. 그런 점에서 디자인은 부재의 언어이며 그곳은 헤테로토피아heterotopia의 장소일 수 있다. 어쩌면 그것은 정치나 경제의 다른 이름이고 또한 그곳은 일상적 쾌락의 만신전이 아닐까. 그런 점에서 오늘날 디자인 담론은 결코 자기동일성의 논리 속에서 구성될 수 없다. 아브람 몰이 제시한 키치에 대한 논의나 에이드리언 포티가 보여주는 디자인의 사회사는 오늘날 디자인 담론이 어떻게 부재와 음화陰畵의 방식을 통해서 구성될 수밖에 없는지를 증명한다.

키치란
무엇인가?

아브라함 몰르 지음／엄광현 옮김

시각과 언어

ABRAHAM MOLES
PSYCHOLOGIE DU

Objects of Desire

키치란 무엇인가?

아브라함 몰르 지음
엄광현 옮김

144

Abraham Moles · PSYCHOLOGIE DU KITSCH

g

항상 키치에 대해 알고 싶었지만
감히 디자인에게 물어보지 못한 모든 것

아브람 몰의 『키치란 무엇인가』

● 이 글의 제목은 슬라보예 지젝Slavoj Žižek, 1949- 의 『항상 라캉에 대해 알고 싶었지만
 감히 히치콕에게 물어보지 못한 모든 것Everything you always wanted to know about Lacan···
 But were afraid to ask Hitchcock』에서 따왔다.

Abraham Moles, *Psychologie du Kitsch: l'art du bonheur*, Carl Hanser Verlag, 1971
아브람 몰 지음, 『키치란 무엇인가』, 엄광현 옮김, 시각과언어, 1995

우리는 통상 키치를 디자인의 반대 개념으로 이해한다.

하지만 오늘날 우리의 환경이 어떤 형태를 취해야 하는지

공식적인 발언권을 부여받고 있는 것이 디자인인지는 몰라도,

정작 현실을 지배하는 것은 키치가 아닐까.

그러면 왜 키치는 현대 디자인의 담론 속으로 들어오지 못하고

뒷골목을 배회하고 있는 것일까.

사람들은 행복해지고 싶어 한다. 철학자 아리스토텔레스Aristoteles, BC 384-BC 322도『니코마코스 윤리학 Eethika Nikomacheia』에서 "사람들이 추구하는 것은 행복인 것 같다"고 말했다(참 대단한 발견이다!). 그런데 아리스토텔레스는 행복이란 쾌락의 추구가 아니라 자신의 목적을 완전하게 실현하는 것이라고 주장했다. 이는 세상의 모든 존재에는 그 목적이 있다고 생각하는 목적론적 사고에 기반 둔 것으로, 목적을 이루는 것이 곧 행복이라는 것이다. 그러니까 아리스토텔레스에게 있어 행복은 주관적·심리적인 것이 아니라 객관적·윤리적인 것이다. 요즘 식으로 말하면 자아실현쯤 되겠다. 그런데 자아실현을 하려면 노력을 해야 한다. 자아실현은 현실의 어려움을 극복한 자에게만 주어지는 선물이기 때문이다. 하지만 문제는 세상에 노력 없이 행복해지고 싶어 하는 사람이 많다는 사실에 있다. 그들은 원한다, 즉각적인 만족을, 행복을.

이것이 부정할 수 없는 현실의 한 모습이다. 여기서 디자인은 무엇을 해야 할까. 디자인은 즉각적인 만족을 원하는 대중을 어떻게 만족시켜줄 수 있을까. 아브람 몰Abraham André Moles, 1920-1992은 이러한 현실을 직시한다. 어쩌면 몰이『키치란 무엇인가Psychologie du Kitsch』의 저자라는 사실은 다소 의아하게 여겨질 법도 하다. 왜냐하면 그는 모던 디자인 운동의 계승자로 보이기 때문이다. 몰은 프랑스

의 심리학자이자 미학자로서 울름 조형대학교Hochschule für Gestaltung Ulm의 강사를 지냈고 나중에는 스트라스부르 대학교Université de Strasbourg의 사회심리학 연구소 소장을 맡기도 했다.

그가 강사로 참여했던 울름 조형 대학교은 어떤 학교였던가. 제2차 세계대전 이후 바우하우스를 계승하여 서독에 설립된 학교로, 전후 디자인 교육과 방법론을 주도해나간 이른바 '새로운 기능주의 neue Funktionalismus'의 산실이 아니던가. 특히 디자인에 과학적으로 접근하고자 하였지만 10여 년 만에 사라진, 여러모로 바우하우스와 유사한 운명을 겪은 학교가 아니던가. 몰은 1950-1960년대를 풍미하던 정보미학Informationsästhetik 계열 학자로서 울름 조형 대학교과 관계를 맺었던 것으로 보인다. 그런 그가 키치의 세계에 관심을 기울인 것은 폭넓은 지적 관심의 반영으로 보아야 할까. 아니면 디자인, 나아가 생활 세계 전반에 대한 진지한 성찰의 결과라고 받아들여야 할까. 거기에는 단순한 지적 관심을 넘어서는 의도가 있는 것이 분명하다.

모던 디자인은 엄격한 목적성을 전제한다. 모던 디자인의 방법론인 기능주의는 디자인에서의 목적론이라고 할 수 있다. 물론 기능주의가 추구하는 궁극적인 목적은 물리적인 것이라기보다는 진실

함이다. 기능주의는 합목적적인 형태에 의해 진실한 디자인이 가능하며, 그렇게 디자인된 환경에서 인간은 행복해질 수 있다고 믿었다. 이는 아리스토텔레스의 사고방식과 다르지 않다. 하지만 앞서 얘기했다시피 오늘날 대중은 별로 그러고 싶은 마음이 없다. 행복해지고 싶은 생각이 없는 것이 아니라 진실해지고 싶은 생각이 없다는 것이다. 왜냐하면 진실한 삶은 비용을 요구하니까. 바로 그러한 대중에게 진실을 위한 노력 없이도 손쉬운 행복이 가능하다고 약속하는 것이 바로 키치이다. 그래서 대중에게는 기능주의 디자인보다 키치가 훨씬 가깝게 다가오는 것이다.

키치는 원래 싸구려, 가짜 예술, 또는 요즘 말로 짝퉁에 가까운 말이다. 그것은 진위에 관심이 있는 것이 아니라 쓸모에 관심이 있다. 무엇이 되었든 좋으니까, 정신적, 물질적 노력 없이 즉각적으로 정서적 만족을 제공하는 것은 모두 키치가 될 수 있다. 집안에 걸린 풍경화에서부터 관광지의 기념품에 이르기까지, 그것을 보고 손에 쥐는 것만으로도 즉각적인 만족을 주는 그런 것들이다. 한마디로 말해서 키치는 이 책의 부제처럼 '행복의 예술l'art du bonheur'인 것이다. 그러고 보면 키치의 핵심은 사물 자체가 아니라 사물을 대하는 인간의 태도에 있음을 알 수 있다.

키치란 먼저 인간이 사물과 맺는 관계의 한 유형이다.
하나의 구체적인 사물에 대한 관계 내지는 하나의
양식을 키치로 이해하기보다는, 인간 존재방식의
한 유형을 키치로 이해하는 것이 키치에 대한 더 올바른
이해라고 할 수 있다.

— 12쪽

사태가 이러하다면 키치로부터 자유로운 사람은 거의 없다.

이 책의 목적은 일상생활의 도처에 숨어 있는 키치의
모습을 드러내는 데 있다. 이 목적을 위해 우리는
키치에 대해 신랄한 비판을 가해야 한다. 그러나 우리가
키치에 대하여 비판적인 입장을 고수하더라도 우리만은
키치로부터의 도피는 생각하지 말았으면 한다. 키치는
우리 모두의 것이며 원죄처럼 미래영속적인 것이다.

— 31쪽

키치가 우리 모두의 것이니 그로부터의 도피를 생각하지 말라면
어떻게 해야 하는가. 몰은 키치에 대해 섬세한 해부를 행하지만 결
코 키치를 타박하지는 않는다. 우리가 결코 키치를 벗어날 수 없으

며 오히려 키치를 통해서만 취향의 높은 단계로 올라갈 수 있다고 주장한다. 그런 점에서 그는 현실주의자임이 틀림없다. 심지어 키치의 교육적 기능까지도 인정한다.

> 오늘날 사회에서 키치가 맡고 있는 역할 중 하나가 교육적인 기능이다. '좋은 취미'를 얻기 위한 가장 단순한 방법은 '나쁜 취미'를 하나하나 다양하게 경험해나가면서 그 결과로서 자신의 취미를 정화시켜 '사회적 업적 피라미드'에 필적하는 '질의 피라미드'의 정상에 도달하는 방법이다.
> —— 91쪽

시궁창 같은 현실에서 빠져나가는 방법은 하나밖에 없다. 그것은 바로 시궁창으로부터 조금씩 기어오르는 것이다.

우리는 통상 키치를 디자인의 반대 개념으로 이해한다. 하지만 오늘날 우리의 환경이 어떤 형태를 취해야 하는지 공식적인 발언권을 부여받고 있는 것이 디자인인지는 몰라도, 정작 현실을 지배하는 것은 키치가 아닐까. 그러면 왜 키치는 현대 디자인의 담론 속으로 들어오지 못하고 뒷골목을 배회하고 있는 것일까. 이것이 바로

항상 키치에 대해 알고 싶었지만 디자인에게 물어볼 수 없었던 것이기도 하다. 하지만 오늘날 디자인 담론은 여기에 답을 해야 하지 않을까. 몰의 작업은 그런 점에서 매우 전향적이다.

몰의 키치 연구는 철학자 루트비히 비트겐슈타인Ludwig Josef Johann Wittgenstein, 1889-1951을 연상시킨다. 모던 디자인은 언어의 엄격한 사용을 주장한 비트겐슈타인의 초기 사상과 통한다. 실제로도 그 둘은 상관관계가 있을 것이다. 하지만 후기의 비트겐슈타인은 언어가 결코 엄격할 수 없음을, 언어란 결국 생활 세계 속에서의 의사소통 수단일 뿐임을 인정한다. 인공 언어는 결코 현실 언어를 대체할 수 없다. 그 자신이 언어의 과학을 추구한 정보미학자였지만, 결국 키치의 동굴 속으로 걸어 들어갈 수밖에 없었던 몰의 태도도 그렇게 볼 수 있지 않을까.

그래도 『키치란 무엇인가』에는 디자인과 키치 사이의 긴장이 남아 있다. 그에 비하면 한국 사회에서 키치의 의미는 어떤 것일까. 모든 것이 키치여서 사실상 디자인과 키치 사이에 최소한의 긴장도 존재하지 않는 한국 사회 말이다. 물론 한국 사회에도 디자인이 없지는 않다. 그것을 어떻게 규정하든, 어디에서 온 것이든 간에 한국 사회에도 디자인이 있다. 그러나 한국의 디자인에는 키치와의 대

립이나 긴장감이 없다. 그것은 디자인이라기보다는 사실상 키치의
일종으로 보아야 하지 않을까. 설사 디자인이 있다 하더라도 그것
은 키치의 대양 위에 떠 있는 몇 방울의 기름에 지나지 않을 것이
다. 그래서 우리에게는 키치에 대해서 물어볼 디자인이 없다. 모두
가 노력 없는 행복을 추구하는 사회에서는 아무도 진실을 묻지 않
기 때문이다.

아브람 몰 1920 -1992

프랑스 파리 출생의 심리학자, 미학자, 공학자이다. 물리학과 철학을 공부했다. 울름 대학교,
스트라스부르 대학교, 샌디에고 대학교, 멕시코 대학교, 콩피에뉴 대학교에서 사회학과 심리
학을 가르치고, 스트라스부르 대학교에 사회심리학 연구소를 설립했다. 미학과 정보 이론 사
이의 관계를 분석하고 수립한 첫 연구자이자 그 분야의 개척자로 알려져 있다.

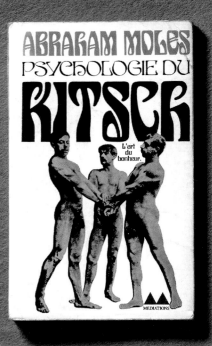

ABRARAM MOLES

PSYCHOLOGIE DU

KITSCH

L'art
du
bonheur.

MÉDIATIONS

키치란
무엇인가?

아브라함 몰르 지음/엄광헌 옮김

시각과 언어

—

인간은 사물을 생산하고 소비한다. 인간들은 자신들 주변의 사물들을 어떻게 받아들이며 그것과 어떻게 관계하고 있는가.

오늘날은 소비라는 가치가 인간을 지배하고 있다. 그러나 그것이 일상생활에 새롭게 등장한 요소라는 뜻은 아니며 단지 그것이 차지하고 있는 비중이 극단적으로 커졌다는 것이다. 19세기 말 무렵까지 소비는 부차적이고 우연적인 것에 불과했으나, 그 후 점차적으로 문화현상의 전면에 그 모습을 드러냈으며 마침내는 본질적으로 중요한 요소가 되었다. 키치라는 현상은 소비사회에 근거한다. 소비사회란 소비를 위한 생산이 이루어지며 생산을 위한 창조적 당위성이 주장되는 사회이며 창조→ 생산 → 소비→ 창조→ 생산→ 소비의 순환이 점점 더 빠른 속도로 반복되는 사회이다.

철학이 가르친 바에 따라서 우리는 인간이 주변의 사물에 대해 갖는 태도를 몇 가지 유형으로 나누어 볼 수가 있다. 예를 들면,

- 사물을 전유하고자 하는 태도: 로마법에서 정의한 '사용과 소비의 권리jusuti et abuti'를 그 특징으로 하는 태도이다.
- 수집가들에서 찾아볼 수 있는 페티시즘적인 태도.
- 다양한 사물을 하나의 전체로 통합하고자 하는 장식적인 태도.
- 예술애호가들의 심미주의적인 태도.

- 사물을 소모품으로 생각하는 태도: 인간이 요람에서 무덤으로 향해가듯, 사물도 공장에서 폐품처리장으로 길을 밟아나간다. 그 과정에서 사물은 다양한 모습을 취하지만, 지금 자신의 눈 앞에 놓여 있는 이 사물도 그 한 과정에 불과한 것으로서 눈깜짝할 사이에 소비된다.
- 사물을 소유함으로써 역으로 사물에 소외당하는 경우: 인간이 사물 세계의 포로가 되어 평생을 자신의 주변에 자신을 포로로 만드는 커다란 사물 세계를 구축해가는 태도이다.

키치적 태도란 인간이 자신의 주변에 놓여 있는 사물 일반에 대하여 갖는 관계들의 유형 중 하나이다. 그것은 키치가 그 이전에도 존재한 그 관계의 여러 유형들이 독특하게 혼합되어 만들어진 것이라고 생각되기 때문이다. 키치는 19세기 시민사회에서 발생했다. 그러나 키치를 만들어낸 시민사회는 그 후 알게 모르게 대중사회로 이행해갔다. 그와 동시에 일상생활의 환경도 크게 변화하였다. 따라서 대중사회는 역사의 침전물이 확고부동하게 만들어낸 공간은 아니다. 대중사회의 일상생활의 환경은 끊임없이 유동하고 있는 사물들이 만들어낸 공간이며 그것은 더욱더 인공적인 것으로 변화해갔다. 그리고 그와 동시에 키치는 거기에서 견고한 기반을 획득

했다. 즉 인공적인 환경과 인간이 맺는 관계의 한 유형으로 키치가 발전해간 것이다. 개개의 사물과 형식이 하루살이 삶을 영위하고 사라져감에도 불구하고 이 일상의 생활공간은 끊임없이 많은 사물과 형식들로 항상 넘쳐흐른다. 즉 계속해서 새로운 것들이 만들어지고 있는 것이다. 냉장고가 만들어지고 전기다리미가 만들어진다. 새것과 낡은 것, 미와 추, 그 밖의 것들이 다양한 사물의 형상 및 양태로 만들어지고 인간들은 그것들 모두를 소유하고자 한다. 그것이 하나의 가치로 받아들여지는 것이다. 이러한 새로운 경제적 순환에 대해서 이미 갈브레이스와 패커드Packard가 상세하게 설명했듯이 더 이상 덧붙일 만한 것이 하나도 없다.

키치라는 현상을 둘러싼 물음은 산더미처럼 쌓여 있다. 생명 없는 사물들에게 혼을 불어넣으려고 하는 것은 무슨 이유에서인가. 그러한 사물들의 세계에 대해서 인간들은 어떠한 감정을 품고 있는가. 키치란 예술의 병리현상인가 아니면 소외과정의 현단계적 현상형태인가. 미의 신들이 사는 '파르나스Parnasse'로 향해가는 길인가. 미의 실현인가. 이러한 물음에 대해 대답하기 위해서 우리는 우선 도처에서 발견되는 키치라는 현상을 몇 개의 영역으로 나누어 관찰해야만 한다. 키치의 회화, 넓은 의미에서의 키치문학, 일상생활에 도덕적으로 풍기문란한 빛을 발산하는 장식적인 형식 등이

분석되어야 한다. 그리고 거기에서 공통된 요소를 하나 발견할 수 있다면, 다시 말해 하나의 태도, 하나의 향기 또는 하나의 '양식style'을 발견할 수 있다면, 우리는 그것을 키치라는 현상으로 파악할 수 있을 것이다.

19-21쪽

—

독일어는 '키치'라는 말을 다양한 뉘앙스로 사용하기 때문에 우리는 그것을 하나의 개념으로 포괄해 파악하기가 어렵다. 키치는 1900년 이후의 미학적 영역에서 궁극적으로 평가받지 못했으며 그에 대한 평가는 겨우 팝아트pop-art의 시대가 도래하면서 하나의 오락예술로 간주한 것에 불과할 정도이다. 그러나 지금은 키치에게도 예술사적인 의미에서의 시민권을 부여해야 한다는 주장이 그 첫걸음을 내딛기 시작하였다. 이것은 키치에게 있어서 중대한 사건이다. 그러한 주장이 제기됨에 따라 키치는 이제 일상생활의 도

처로 침투해가는 보편적인 현상이 되었으며, 부르주아의 가치체계 속에 깊숙이 침투해 그들의 행동양식을 규정하고 있다. 심지어 그들의 생활양식까지도 만들어내고 있다. 그러나 키치는 사물을 소비하는 쪽의 행동양식인 동시에 사물을 만드는 쪽의 태도이기도 하다. 다시 말해 일상생활을 창조하는 상업적 디자이너들의 행동양식도 키치이며, 소비자는 왕이라는 타협도 역시 키치이다.

그러므로 키치란 생활방식과 관계한다. 그것은 삶의 방식이며 생활방식의 중요한 영역을 지배하고 있다. 그리고 현재 보통 인간들이 그들 나름대로 자신들의 생활방식을 구축해가는 과정 속에서 생활방식으로서의 키치가 시민권을 획득하고 있다. 보통 인간들이 진정한 예술의 걸작에 둘러싸여 살아간다는 것은 생각도할 수 없는 일이다. 부인네들의 복장과 미켈란젤로의 천정화가 어울리지 않듯이, 보통 인간들의 일상생활 속에서 진정한 예술과 일상생활이 친숙해지기란 그렇게 쉬운 일이 아니다. 그에 반해 키치는 보통 인간들에 맞추어 만들어지고 있다. 소위 '작은 인간들le petit homme'(아이크Eick)에 맞추어 만들어지고 있는 것이다. 키치는 바로 평균적인 감수성을 지닌 인간들에 의해, 평균적인 인간들을 위해 만들어지며, 바로 그 인간들이 부르주아 사회의 번영을 향수하고 있는 인간들이다. 그리고 생선용 포크와 격식을 갖춘 식기와 같은 의식적인 영역에서 우리는 키치가 생활방식으로서 선명하게 모습

을 드러내고 있는 현상을 발견할 수 있다. 그 이유는 거기에서는 사물의 효용성이라는 사물의 본래적 근본적인 기능에서 유래하지 않는 그 무언가를 찾아볼 수 있는 한편, 인간들이 원하는 그 무언가를 거기에 부가할 수 있기 때문이다. 인간은 진정한 로마네스크 예술에 둘러싸여 살아갈 때보다는 성 쉴피스Saint Sulpice 교회의 종교적 키치에 둘러싸여 지낼 때 편안함과 한가로움을 느낀다. 이것이 에겐터R. Egenter가 문제로 삼았던 신학적 사실이다.

키치에 대해서는 다양하게 설명할 수 있다. 그러나 크게 나누어보면 다음과 같은 두 가지 사실로 요약된다.

- 일상 생활공간에 주목해 그 안에 존재하고 있는 사물과 구성요소의 형식적인 특징으로 키치를 정의하는 방법
- 인간은 생산자로서 또는 소비자로서 사물과 관계를 맺는데, 그 관계방식의 하나로 키치를 정의하는 방법

27-29쪽

디자인사가 사회사를 만났을 때

에이드리언 포티의 『욕망의 사물, 디자인의 사회사』

Adrian Forty, *Objects of Desire: Design and Society Since 1750,*
Thames and Hudson Ltd., 2014

에이드리언 포티 지음, 『욕망의 사물, 디자인의 사회사』, 허보윤 옮김, 일빛, 2004

『모던 디자인의 선구자들』로 인해 디자인사가 비록

신화의 형태로나마 학문의 문턱에 들어섰다면,

『욕망의 사물, 디자인의 사회사』로 인해 디자인사는

비로소 과학성을 충분히 인정받았다고 할 수 있다.

디자인사는 20세기 후반에 들어서야

사회과학의 문턱을 힘겹게 넘어설 수 있었다.

역사 서술에는 두 가지 방법이 있다. 신화와 과학. 신화는 역사를 이야기로 본다. 그것도 신과 영웅들의 이야기로 본다. 그러니까 신화는 이야기 중에서도 좀 특별한 이야기이다. 날마다 밥 먹고 화장실 가는 것은 이야기하지 않는다. 설사 이야기한다 하더라도 신비롭게 이야기한다. 인간 삶의 진부함도 신화의 세계로 들어가면 특별한 것이 된다. 이 세상이 생겨난 것도, 해가 뜨고 지는 것도, 아이가 태어나는 것도 모두 신비로운 힘의 작용으로 설명한다. 물론 이것들이 모두 신비한 것도 분명하다. 그래서 신화는 재미있고 우리를 이 우주 속의 특별한 존재로 만들어준다. 단군신화를 보면 우리가 하늘의 자손이 되듯 말이다.

역사는 신화로부터 시작되지만, 신화를 넘어서고자 하는 지점에 과학이 자리한다. 과학은 역사를 객관적 사실로 보고자 한다. 그러니까 과학으로서의 역사는 역사를 신비로운 이야기가 아니라 인간 세상에서 일어난 사실들의 덩어리로 보고 객관적으로 접근하고자 하는 것이다. 과학으로서의 역사의 대표적인 경향으로 역사주의와 실증주의를 들 수 있다. 이들은 역사를 객관적 사실에 근거하여 엄밀하게 기술하고자 한다.

그러나 신화와 과학의 구분도 실은 다소 상대적인 것이다. 인간 삶의 기록인 역사를 신화의 세계에만 맡겨둘 수도 없지만, 또 역사란 것이 완전히 과학이 될 수도 없다. 역사에는 어느 정도 신화와 과학이 섞여 있을 수밖에 없다. 오늘날 포스트모던 역사학에서는 역사가 사실에 기반 두면서도 일종의 만들어진 이야기라는 사실을 대체로 인정하는 분위기이다.

역사의 이러한 성격은 디자인에서도 마찬가지로 나타난다. 디자인사의 역사도 신화로부터 시작하여 과학으로 나아가는 과정을 보여주기 때문이다. 학문으로서의 디자인사의 출발은 잘 알려졌다시피 페브스너의 『모던 디자인의 선구자들』이지만 이 최초의 디자인사는 일종의 신화라고 보아야 한다. 거기에는 모리스와 그로피우스처럼 디자인사의 영웅들이 모던 디자인의 역사를 만들어나간 웅혼한 이야기가 펼쳐진다. 어느 분야나 흠모하는 영웅은 필요한 법이니까! 물론 그렇다고 해서 그 책이 사실에 기반 두지 않고 지어낸 이야기라는 것은 아니다. 그보다는 일련의 사실을 조합해 모던 디자인이라는 위대한 신화를 빚어내는 데 최종적인 목적이 있었다고 보아야 한다. 그러니까 『모던 디자인의 선구자들』은 모던 디자인의 창세기나 다름없다.

하지만『모던 디자인의 선구자들』이후 디자인의 역사를 신비화하지 않고 좀 더 객관적 사실에 근거하여 서술하고자 하는 생각이 일련의 과학적 디자인사 연구를 이끌어갔다. 그러한 것들은 대체로 기술사적 접근을 취하는 경우가 많았다. 대표적인 것이 지그프리트 기디온Siegfried Giedion, 1893-1968의『기계화의 지배Machanization Takes Command』다. 책에서 기디온은 "역사가에게 진부한 사물이란 없다"고 기염을 토했지만 디자인을 보는 그의 시각은 기술적 관점을 넘어서지 못했다.

하지만 기술적인 접근만이 객관적이고 과학적인 것은 아니다. 무엇이 객관적이고 과학적인가 하는 것은 결국 디자인을 어떻게 보는가에 따라 달라진다. 디자인을 일종의 합목적적인 행위로 본다면 기디온류의 기술사적 접근으로 충분하겠지만, 다른 관점에서 보면 기술사는 디자인사를 설명하는 적절한 틀이 되지 못한다. 왜냐하면 디자인은 단지 기술적 발전의 결과물이 아니라 훨씬 더 복잡한 사회적·문화적 행위의 산물이기 때문이다. 때문에 사회사적 방법으로 접근하는 에이드리언 포티Adrian Forty, 1948-는 디자인의 중요성을 이렇게 설파한다.

이 책은 디자인이 통상 알려진 것보다 경제적,

이데올로기적 측면에서 훨씬 중요한 행위라는

현실 인식으로부터 출발한다.

— 9쪽

이렇게 디자인이 중요한 것은 그것이 바로 현대의 신화로 작동하기 때문이다. 포티는 구조주의 철학자인 롤랑 바르트Roland Barthes, 1915-1980의 관점을 그대로 수용한다.

일시적인 성격의 다른 미디어와는 달리 디자인은

영구적이고 구체적이고 실체가 있는 형태에 신화를

집어넣을 수 있다. 그래서 신화는 현실 그 자체가 된다.

— 13쪽

이쯤 되면 이제 포티의 작업은 신화 분석이 된다. 현대 사회에서 디자인이라는 이름의 신화를 추적, 분석, 비판하는 일과 다름없다. 신화를 설명하는 논리는 사회사라는 이름의 과학이다.

이리하여 신화로서의 디자인사를 정초한 페브스너와 현대적인 사회과학으로서 디자인사를 포착하려는 포티의 접근은 디자인사에

대해 얼마나 다른 시각이 가능한지를 잘 보여준다. 그러한 차이는 디자인의 기원에 대한 설명에서 잘 드러난다. 포티는 최초의 디자이너가 분업 노동자라고 말한다. 이는 사실 어느 정도의 경제사적 지식만 있어도 설명 가능한 것이다. 전문적인 디자이너의 탄생을 포티는 18세기 말 영국의 도자기 산업에서 찾는다. 이는 분명 모던 디자인이 모리스의 사상과 아르누보 양식과 철 건축의 아말감에서 나왔다고 주장하는 페브스너에 비하면 과학적이다. 비록 당대 미술과 건축을 근거로 들기는 하지만 모리스의 사상을 핵심으로 간주하는 페브스너는 여전히 관념적 접근을 했다고 볼 수 있다.

혹시 노파심에서 말하지만 디자인의 사회사가 과학적이어서 재미없고 건조한 이야기일 거라고 생각한다면 그것은 커다란 착각이라는 얘기를 해주고 싶다. 사실 이야기라는 형식으로만 본다면 신화와 사회사의 차이는 연애소설과 추리소설의 차이 정도에 해당하며 그에 대한 선호는 취향에 따라 다르다고 말할 수밖에 없다. 당연히 추리소설이 연애소설보다 재미없지는 않다. 어쩌면 사회사는 추리소설 중에서도 건조하기 짝이 없는 하드보일드라고 할 수 있을지도 모르겠다. 연애소설은 우리를 달콤한 우주로 이끌지만, 추리소설은 우리가 냉혹한 세계에 살고 있다는 사실을 깨닫게 해준다. 어느 쪽이든 취향에 따라 선택해도 된다. 하지만 우리가 디자인

을 어떻게 생각하고 실천해야 하는가는 결코 취향의 문제가 아니다. 포티가 그러지 않았는가. 디자인은 통상 알려진 것보다 경제적, 이데올로기적 측면에서 훨씬 중요한 행위라고.

아무튼 『욕망의 사물, 디자인의 사회사』은 디자인사에 사회사적 방법론을 본격적으로 도입한 저서로서, 디자인사의 과학성을 한 단계 높였다고 평가할 수 있다. 그만큼 학문으로서 디자인사의 과학성도 높아졌다. 그런데 이 책은 통사의 형식을 취하고 있지 않다. 모두 열한 개의 장으로 구성된 이 책은 열 개의 주제별 디자인사와 한 개의 방법론을 묶은 책이라고 할 수 있다. '진보의 이미지' '최초의 산업 디자이너' '디자인의 기계화' '디자인의 다양성' 등 열 개의 장은 하나하나가 모두 그 자체로 뛰어난 디자인사의 주제라고 하지 않을 수 없다. 이러한 병렬적 구성 자체도 아마 기존의 선적 역사linear history 기술과는 다른, 역사를 복합적이고 중층적으로 보려는 그의 관점이 드러난 방식일 것이다. 특히 마지막 11장 '디자인, 디자이너, 디자인 연구'는 그 자체로 탁월한 디자인론이다. 사실 나는 아직까지 이 만큼 뛰어난 디자인론을 접한 적이 없다. 아주 짧지만 이 장만 읽어도 이 책의 가치는 충분히 증명된다고 생각한다. 포티가 아니라면 누가 이런 말을 할 수 있겠는가.

물론 디자이너의 말을 모두 무시해버리는 것은
어리석다. 하지만 그들이 디자인에 관한 모든 것을
밝혀줄 것이라고 기대해서도 안 된다. 무엇보다도
디자이너 자체가, 현대 사회에서 아주 중요한 행위가 된
디자인의 근본 원인이 아니다. 그러니
디자이너가 디자인이 중요해진 이유에 대해 더 많이
알고 있을 것이라고 생각해서는 안 된다.

— 294쪽

페브스너에 의해 디자인사가 비록 신화의 형태로나마 학문의 문턱
에 들어섰다면, 포티로 인해 디자인사는 비로소 과학성을 충분히 인
정받았다고 할 수 있다. 디자인사는 20세기 후반에 들어서야 사회과
학의 문턱을 힘겹게 넘어설 수 있었다.

———

에이드리언 포티 1948 –

영국 옥스퍼드 출생의 건축사학자이다. 주요 관심사는 사회와 문화적 맥락 속에서 건축이 차
지하는 역할로, 건축의 역사와 미학 분야로 연구 지평을 넓혀 가고 있다. 건축 자재 가운데
하나인 콘크리트의 문화적 의미에 관해서도 큰 관심을 두고 있다. 현재 런던 대학교의 바틀
릿 건축대학원 건축사 교수이다.

Objects of Desire

DESIGN AND SOCIETY SINCE 1750

Adrian Forty

Thames & Hudson

욕망의 사물, 디자인의 사회사

Objects of Desire,
Design and Society
Since 1750

에이드리언 포티 지음 허보윤 옮김

우리가 사용하는 거의 모든 사물들, 입는 옷, 먹는 음식에 이르기까지 모든 것이 디자인된다. 디자인이 우리 일상생활에 아주 큰 부분을 차지하기 때문에 디자인이 정확히 무엇인가, 무엇을 하는 것인가, 어떻게 이루어지는 것인가를 묻는 일이 당연해졌다. 디자인을 주제로 하는 많은 책들이 있음에도 불구하고 단순해 보이는 이런 질문에 대한 답을 찾는 일은 그리 쉽지 않았다. 지난 50년 동안 대부분의 디자인 관련 서적들은 디자인의 주요 목표가 사물을 아름답게 만드는 것이라고 이야기할 뿐이었다. 간혹 몇몇 책에서 디자인을 '문제 해결의 특정 수단'이라고 하고 있긴 하지만 디자인이 경제적 이익과 연관이 있다는 언급은 드물었고, 더욱이 사회적 관념을 전달하는 매개라는 측면에서 접근한 경우는 거의 없었다. 이 책은 디자인이 통상 알려진 것보다 경제적, 이데올로기적 측면에서 훨씬 중요한 행위라는 현실 인식으로부터 출발한다.

특히 영국에서는 디자인을 오로지 눈에 보이는 것만으로 한정하고 머릿속이나 주머니 사정과의 연관 관계를 애써 거부하는 문화적 편협성 때문에 디자인 연구나 그 역사에 대한 연구가 어려웠다. 흔히 사람들은 지적 순수성에 오점을 남길 뿐, 하나도 득 될 것이 없는 상업성에 너무 가까이 접근하면 어떻게든 더럽혀진다고 생각한다. 이는 디자인이 자본주의 역사 안에서 출현했고 산업사

회에서 부의 창출에 중요한 역할을 해왔다는 사실을 모호하게 만든다. 디자인을 순수한 예술 행위로 한정 짓는 것은 결국 디자인을 보잘것없이 사소한 것으로 만들고 문화적 부속물의 위치로 격하시키는 것이다.

　마찬가지로 디자인이 우리의 사고방식에 얼마나 큰 영향력을 행사하는지에 대해서도 관심을 기울이지 않았다. 텔레비전이나 저널리즘, 광고, (대중)소설이 우리의 정신에 끼치는 폐해에 불만을 늘어놓는 사람들도 디자인이 지닌 그와 유사한 영향력에 대해서는 제대로 감지하지 못한다. 디자인은 가치 중립적이고 해악이 없는 예술 활동과는 거리가 멀다. 또 미디어의 효과가 일시적인 데 반해, 본질적으로 훨씬 더 지속적인 효과를 나타낸다. 왜냐하면 디자인은 우리가 누구이고 어떻게 행동해야 하는지에 관한 생각들을 영구적이고 구체적인 실체의 형태에 투사하기 때문이다.

9쪽

사람들은 사회적 관념을 통해 그들이 살고 있는 세상을 바라본다. 근현대 경제 작용 중 명확히 파악하기 힘든 영역이 바로 사회적 관념에 따라 움직이는 부분이다. 나는 이 특별한 영역을 크게 차지하고 있는 것이 바로 디자인이라고 생각한다. 그리고 이러한 디자인의 역할은, 다소 기계적인 방법이기는 하나, 구조주의 이론에 의해 잘 설명된다고 생각한다. 구조주의자들은 사람들의 생각과 일상 경험 사이의 차이에서 발생하는 모순들이 모든 사회에서 신화의 창안으로 해결된다고 주장한다. 그 모순들은 원시 사회에서 만큼이나 선진 사회에서도 흔히 발생하는 것이고 신화도 양쪽 모두 똑같이 번성한다. 예를 들어 모든 사람이 평등하다는 기독교적 믿음을 신봉하고 있으면서도 우리 문화 안에 부자와 가난한 자가 존재하는 모순이나 혹은 그 둘 사이에 존재하는 커다란 불평등의 모순이 신데렐라 이야기로 극복된다. 신데렐라 이야기는 왕자가 애타게 신데렐라를 찾아 결혼함으로써 그녀의 가난에도 불구하고 신데렐라와 왕자가 동등해질 수 있음을 보여준다. 신데렐라는 동화다. 그러므로 우리의 일상으로부터 멀리 떨어져 있다. 그러나 수많은 후세의 변형들(예를 들어 사장과 결혼하는 비서)을 통해 사람들은 모순이 그리 심각하지 않다거나 혹은 아예 존재하지 않는다고

생각하게 된다. 이야기는 신화를 실어 나르는 전통적인 수단이었다. 그러나 금세기에는 그것이 영화, 저널리즘, 텔레비전 그리고 광고로 대체되었다.

프랑스 구조주의 비평가 롤랑 바르트는 그의 책 『신화론』에서 신화가 작용하는 방식과 신화가 우리의 관념에 미치는 힘에 대해 설명한다. 그리고 여행 안내서의 언어, 여성 잡지 요리 코너의 사진들, 신문과 잡지의 결혼에 관한 기사와 같은 여러 가지 다양한 예를 들어, 그렇게 일상적으로 보이는 것들이 세상의 모든 종류의 관념을 상징하고 있음을 보여주었다. 일시적인 성격의 다른 미디어와는 달리 디자인은 영구적이고 구체적이고 실체가 있는 형태에 신화를 집어넣을 수 있다. 그래서 신화는 현실 그 자체가 된다. 예를 들어 현대의 사무직 노동이 '옛날의' 사무 노동보다 더 친근하고 즐겁고 다양하고, 그래서 전반적으로 더 좋다고 일반적으로 생각한다. 그러한 신화는 대부분이 경험하는 사무 노동의 지루함과 단순함을 중화시키는 작용을 한다. 그리고 단순함이 그대로 드러나는 공장 노동류의 다른 노동에 비해, 더 높은 신분을 보장받고 싶어하는 사무직 종사자들의 욕구를 만족시킨다. 사무직에 대한 광고, 잡지 기사, 텔레비전 시리즈 따위가 사람들 마음에 사무 노동이 즐겁고 사교적이고 흥미롭다는 생각을 심어준 책임이 있기는 하지

만, 밝은 색조에다 약간의 유머까지 섞인 형태의 현대 사무집기에 의해 신화는 매일매일의 지속력과 신뢰성을 부여받는다. 디자인은 사무실이 신화와 잘 어울리도록 만들어준다.

기업가가 돈을 많이 벌기 위해서는 이러한 신화의 사용이 필수적이다. 성공을 위해 모든 생산품은 일련의 관념들과 반드시 통합되어야 한다. 그 관념들이 생산품에 시장성을 부여하는 것이다. 디자인의 특수 임무는 관념과 각각의 생산방식을 결합시키는 것이다. 그럼으로써 제품은 셀 수 없이 많은 세상의 신화를 품게 되고, 어느 정도 시간이 지나면 신화는 자신이 투사된 제품만큼이나 구체적인 실체로 보이게 된다.

13-14쪽

4

포스트모던 파노라마

모던 디자인이 모든 것을 하나의 논리로 끌어들이는 블랙홀이었다면 20세기 후반 포스트모던 디자인은 새로운 우주를 탄생시킨 빅뱅이라고 할 수 있다. 포스트모던이라는 이름 아래 다양한 디자인 사유와 실천의 스펙트럼이 펼쳐졌다. 모던 디자인의 타락과 상업화된 디자인에 대한 비판은 대안적 디자인이라는 흐름을 낳았고, 형태와 기능이라는 형이상학은 기호론적 사유의 도전을 받고 있으며, 국제주의 건축의 보편성은 제국주의라는 오명과 함께 민족주의 건축에 대한 모색을 불러일으켰다. 포스트모던 디자인이란 바로 이러한 것들이 모여 빚어낸 다면적인 풍경이나 다름없다. 빅터 파파넥과 장 보드리야르와 김홍식의 텍스트로 그 풍경을 엿볼 수 있다.

DESIGN
for the
REAL
WORLD

Human Ecology
and Social Change

Victor Papanek

Second Edition / Completely Revised

民族建築
김홍식 지음

오늘의 思

Jean Baudrillard

Pour une critique
de l'économie
politique du signe

tel gallimard

인간을 위한 디자인

빅터 파파넥 지음 현용순 조재경 옮김

현대의 지성 66

기호의 정치경제학 비판

쟝 보드리야르 지음
이규현 옮김

Victor
Papanek

DESIGN for the Real World

ACADEMY
CHICAGO

DESIGN

인간을 위한 디자인

빅터 파파넥 지음 현용순·조재경 옮김

미진사

대안적 디자인의 복음서인가
모던 디자인의 묵시록인가

빅터 파파넥의 『인간을 위한 디자인』

● 1983년과 2009년 미진사에서 『인간을 위한 디자인』(현용순·이재은, 현용순·조재경 옮김)으로
출간되었다.

Victor Papanek, *Design for the Real World: Human Ecology and Social Change*,
Academy Chicago Publishers, 2009

빅터 파파넥 지음, 『인간을 위한 디자인』, 현용순·조재경 옮김, 미진사, 2009

이 책이 한국 디자인계에 끼친 가장 커다란 영향은

바로 이 책의 번역서 제목, 즉『인간을 위한 디자인』자체에

있다고 생각한다. 한국 디자인에서 '인간'이라는 단어와

'디자인'이라는 단어가 만난 최초의 사건이었으니까.

그와 동시에 원제인 '현실 세계'를 '인간'이라고 번역한 것은

너무도 징후적인 것이라고 생각한다.

어쩌면 당시 한국 디자인계는 '인간'이라는 말보다

'현실 세계'라는 말을 더 받아들일 수 없었던 것인지도 모른다.

빅터 파파넥Victor Papanek, 1927-1998은 모든 대안적 디자인alternative design 사유의 전당에 가장 먼저 새겨져야 할 이름이다. 디자이너나 디자인 교육자보다는 디자인 사상가라고 부르는 것이 마땅한 이 오스트리아 출신의 미국 디자인 사상가는 대안적 디자인의 창시자이며 구루Guru다. 대안적 디자인이란 무엇인가. 그것은 말 그대로 모든 주류적 디자인을 벗어나는 디자인 경향을 가리킨다. 그것은 주류를 벗어나기 때문에 비주류이며, 주류가 추구하는 가치가 아닌 다른 가치를 추구하기 때문에 대안적인 것이다.

주류 디자인은 무엇인가. 현대 디자인의 주류는 당연히 소비주의 디자인이다. 소비주의 디자인은 현대 소비 사회 시스템의 일부로서 생산과 소비를 매개하며 소비적 가치를 추구한다. 오늘날 주류 디자인이 소비주의 디자인이라면 이에 반대하는 모든 경향은 대안적 디자인이라고 할 수 있다. 주류는 하나이지만 대안은 여럿이다. 그럼에도 오늘날 대안적 디자인의 모든 형태는 사실상 파파넥이라는 하나의 원천으로부터 흘러나왔다고 해도 과언이 아니다. 그는 대안적 디자인의 진정한 창시자이며 실천가였다.

파파넥이 소비주의 디자인을 부정하는 이유는 이 책 서문 첫 문장에 도발적으로 표현되어 있다.

산업 디자인보다 더 유해한 직업들은 존재하지만
그 수는 극소수이다. 어쩌면 이보다 더 위선적인 직업은
단 한 가지일 것이다. 사람들로 하여금 타인들의
환심을 사기 위해 부족한 돈으로 필요하지 않은 물건을
구매하도록 설득하는 광고 디자인이야말로 오늘날
현존하는 직업 중 가장 위선적일 것이다.

— 9쪽

한마디로 말해 오늘날 디자인은 부도덕하다는 것이다. 사실 소비주의 디자인에 대한 비판은 새삼스럽지 않다. 일찍이 1950년대부터 문화비평가 밴스 패커드Vance Packard, 1914–1996 같은 이들에 의한 윤리적 비판이 현대 디자인에 퍼부어졌기 때문이다. 디자인이 우리를 현혹하여 쓸데없는 물건을 사들이게 한다는 것 역시 널리 퍼져 있는 대중적 통념이다. 분명 파파넥도 윤리적 비판 계열에 속하는 인물이지만, 다른 점은 비판에만 머물지 않고 소비주의 디자인을 넘어서기 위한 실천적인 방향을 모색한다는 점이다. 그것이 바로 이 책의 원 제목인 '현실 세계를 위한 디자인'이다.

파파넥이 말하는 '현실 세계real world'란 무엇인가. 이미 이야기했듯 그는 오늘날 디자인이 소비주의를 위해 봉사하며 '어른들을 위한

장난감'을 만들어낸다고 지적한다. 이러한 디자인은 비윤리적이며 또 반환경적이다. 그가 비판하는 것은 윤리적인 것만이 아니라 환경 문제와도 커다란 관련이 있다. 소비적이고 반환경적인 디자인을 벗어나는 디자인이 이른바 '필요를 위한 디자인design for need' 이다. 다시 말해서 디자인은 인간의 진정한 필요를 위해 존재해야 하는 것이지, 불필요한 욕망을 부추기거나 그 결과 지구 자원을 낭비하는 것이 되어서는 안 된다는 것이다. '진정한 필요를 위한 디자인'이 곧 현실 세계를 위한 디자인인 것이다.

그러니까 파파넥은 소비사회의 현실을 현실로 보지 않는다. 그것은 가짜 현실이다. 그가 생각하는 진짜 현실은 존재하는 현실이 아니라 존재해야 할 현실이기 때문이다. 철학자 게오르그 헤겔Georg Wilhelm Friedrich Hegel, 1770-1831은 "현실적인 것은 이성적이고 이성적인 것은 현실적이다"라고 말했다. 이 역시 존재하는 현실이 이성적이라는 것이 아니라, 이성적인 것만이 존재해야 할 현실이라는 의미다. 오로지 이성적인 것만이 현실적인 것일 수 있다!

이성과 현실의 일치, 이것이야말로 모든 계몽주의자의 첫 번째 명제 아니겠는가. 그리고 계몽주의자야말로 최초의 모더니스트가 아니었던가. 모더니스트는 또 혁명가가 아닌가. 따라서 파파넥은

계몽주의자이며 모더니스트이며 혁명가이다. 그는 기본적으로 몽상가일 수밖에 없다. 왜냐하면 혁명은 현실에서의 꿈이기 때문이다. 그가 생각하는 현실은 즉자적 현실이 아니라 대자적 현실 즉 이성 앞에 선 현실이요, 그것은 달리 말하자면 지금 여기에서의 비현실이다. 바우하우스는 디자인에서의 혁명을 꿈꿨다. 파파넥은 바우하우스가 옳다고 믿는다.

모더니스트이자 혁명가로서의 파파넥의 면모는 그의 디자인 정의에서도 확인된다. "모든 사람은 디자이너이다"라는 유명한 구절로 시작되는 파파넥의 디자인 정의는 "디자인은 의미 있는 질서를 만들어 내려는 의식적이고 직관적인 노력이다"— 27쪽로 요약된다. 이러한 디자인을 실현하기 위해 파파넥은 "기능복합체"— 31쪽라는 개념을 제시한다. 그것은 방법, 쓰임, 요구, 목적, 연상, 심미성으로 이루어져 있다. 이는 물론 기본적으로 바우하우스에서 연원하지만 오묘하게 동양의 음양이론과도 연결된다. 역시 모더니스트면서 대안적 디자인의 구루다운 도식이라 할 만하다.

파파넥은 디자인 정의와 방법론으로 무장한 대안적 디자인이 실천해야 할 여섯 가지 과제를 제시한다. 각기 다음과 같다.

1 제3세계를 위한 디자인

2 장애인을 위한 디자인

3 의료장비를 위한 디자인

4 실험 연구를 위한 디자인

5 생존을 위한 디자인

6 혁신적인 디자인

—— 294쪽

자, 어떠한가. 우리는 파파넥의 디자인 정의, 디자인 방법론, 디자인 과제에 동의할 수 있는가. 물론 소비주의 디자인에 대한 그의 비판은 우리의 가슴을 찌르고, 디자인 정의는 우리의 가슴을 설레게 하며, 디자인 방법론은 우리의 시야를 크게 해주고, 그의 디자인 과제는 우리의 양심을 파고든다. 이렇게 디자인 정의에서부터 방법론과 과제에 이르기까지 웅대한 규모의 구도와 거대담론을 제시하는 것 자체가 벌써 그가 모리스와 바우하우스를 계승하는 모더니스트라는 사실을 증명해준다. 왜냐하면 소비주의 디자인에는 마케팅 이론은 있을지 몰라도 체계적인 디자인 이론이라는 게 있을 수 없기 때문이다. 소비주의 디자인이 지배하는 한국 디자인계에서 디자인 경영론과 기호학이 마치 디자인 이론의 모든 것인 양 받아들여지는 것도 결코 우연이 아니다.

사실 디자인 정의와 방법론에 비하면 그가 제시하는 대안적 디자인의 과제는 너무 착하고 협소하지 않은가 싶은 느낌을 주지만, 그가 모더니스트로서 세계를 총체적으로 파악하고 실천하려고 한다는 점만은 잘 보여준다고 하겠다. 그래서 어쩌면 이 책은 모든 대안적 디자인의 복음서이기 이전에 모던 디자인의 묵시록일지도 모른다는 생각이 든다. 모던 디자인의 꿈이 좌절된 이곳에서 저 먼 곳을 가리키는 메시지로서 말이다.

파파넥에 대해서는 당연히 논란이 많다. 디자인계의 슈바이처라고 일컫는 사람이 있는가 하면 비현실적인 몽상가이자 도덕군자일 뿐이라는 비판도 많다. 디자인 제도권에서 파파넥은 당연히 왕따로 취급된다. 아니, 겉으로는 훌륭한 사람이라고 추켜세우지만 속으로는 영업을 방해하는 귀찮은 인물쯤으로 간주한다. 나는 조금 다른 측면에서, 그에 대한 존경과 다소의 조롱을 섞어 그가 디자인계의 맥가이버나 파파 스머프가 아닐까 생각한 적이 있다! 어떠한 평가에도 그가 대안적 디자인 사유의 시조라는 사실과 그 의의는 결코 부정할 수 없다. 그리고 우리 시대의 지속불가능성으로 인해 파파넥이 우리에게 던지는 의미는 갈수록 커질 것이라고 생각한다. 아마 언젠가는 '파파넥 르네상스'가 도래할지도 모른다.

마지막으로 이 책이 한국 디자인계에 끼친 영향을 기술하는 것으로 마무리해야 하겠다. 먼저 이 책은 앞서 이야기했던 리드의『디자인론』과 함께 한국의 서구 디자인 수용사에서 손꼽을 두 권의 텍스트중 하나라고 할 수 있다. 나는 이 책이 한국 디자인계에 끼친 가장 커다란 영향이 번역서 제목인『인간을 위한 디자인』바로 그 자체에 있다고 생각한다. 비록 번역서 제목을 통해서였지만 한국 디자인에서 '인간'이라는 단어와 '디자인'이라는 단어가 만난 것은 최초의 사건이었으니까. 그와 동시에 원제의 '현실 세계'를 '인간'이라고 번역한 것은 너무도 징후적인 것이라고 생각한다. 어쩌면 당시 한국 디자인계는 '인간'이라는 말보다는 '현실 세계'라는 말을 더 받아들일 수 없었던 것인지도 모른다. 그리하여 '현실 세계'라는 말을 어쩌면 지극히 비겁하고 뜨뜻미지근한 '인간'이라는 단어로 바꿔치기할 수밖에 없었던 것이 아닐까. 그리고 바로 여기에 이 책을 한국 디자인계의 스테디셀러로 만들어준 비밀이 들어 있다고 나는 믿어 의심치 않는다. 그리하여 일찍이 경제 개발 과정에서 국가주의적 발전의 도구로 출발했던, 한 번도 인간이라는 주어를 가져본 적이 없었던 한국 디자인에서는 이것이 비록 뒤집어진 방식으로나마 시도된 한국 디자인에서의 최초의 인간 선언이었을지도 모른다.

이 책을 생각하면 한 디자인계 지인이 들려준 경험담이 떠오른다. 대학 다닐 적 한 학우가 술에 취한 채 "인간을 위한 디자인을 해야 해"라면서 그의 앞에 엎어져 흐느꼈다고 한다. 1980년대의 이야기이다. 그는 왜 술에 취해 울먹여야 했을까. 인간을 위한 디자인이 뭔지 잘 알지도 못하면서…….

오스트리아 빈 출생의 디자이너, 교육자이다. 뉴욕 쿠퍼유니온에서 디자인과 건축을, 매사추세츠 공과대학교 대학원에서 디자인을 공부했다. 온타리오 예술대학교, 로드아일랜드 디자인대학교, 퍼듀 대학교, 캘리포니아 예술대학교, 캔자스 시립 미술대학교 등에서 강의했다. 주요 관심사는 '디자인이 사람과 환경에 어떤 영향을 주는가'로, 생태적 균형을 전제로 한 디자인의 실현을 강조했으며 많은 디자이너에게 영향을 미쳤다.

DESIGN for the REAL WORLD

Human Ecology and Social Change

Victor Papanek

Second Edition / Completely Revised

DESIGN

인간을 위한 디자인

빅터 파파넥 지음 현용순·조재경 옮김

미진사

수백만 년 동안 인간의 '작은 학교'는 대지 그 자체였다. 인류는 자연환경과 자연재해, 육식동물들에 의해 반응하고 행동하는 법을 배웠다. 초기의 농경사회에서 인류는 종교와 사제를 통해 대재앙을 막으려 하였다. 이러한 활동은 이후 고도로 전문화된 지식 영역이 되었다. 우리를 전문적이고 좁은 영역으로 몰아감으로써 중고등학교와 대학교는 큰 실수를 범하고 있다.

(컴퓨터, 자동화, 대량생산, 매스 커뮤니케이션, 고속여행과 같은) 현대의 과학기술은 인류에게 상호작용하는 학습 체험을, 즉 초기 수렵인들의 감각을 일깨워 주고 있다. 수경법, '양식', 단백질 제조 또한 이에 도움이 될 것이다. 교육은 (구석기 시대 이후로) 다시 한 번 제너럴리스트, 즉 디자이너 계획자designer-planner의 사회와 관련될 수 있다. 디자이너들은 우리가 살고 있는 환경과 우리가 쓰는 도구를 만들어 내기 때문이다. 그리고 나쁜 디자인이 나타나고 있는 상황 속에 디자인을 배우는 학생들을 오랫동안 남아 있게 할 수 없다.

디자인 학교에 있어서 중요한 문제점은 그들이 디자인을 가르치는 데 몰두하지만 그 디자인이 실제로 행해지는 생태학적, 사회적, 경제적, 정치적 환경에 대한 교육에 대해서는 소홀하다는 것이다. 인간의 기본적인 욕구와 깊은 관계를 맺고 있는 디자인의 영역

을 현실과 유리되어 가르치는 것은 불가능하다. 현실 세계와 학교 안의 세계를 구분하는 문제에는 다양한 해답들이 존재할 수 있을 것이다.

357-358쪽

—

디자인은 모든 인간 활동의 기본이 된다. 우리가 욕망하고 예측할 수 있는 목표를 향한 모든 행동의 계획과 패턴화는 디자인 과정을 의미한다. 디자인을 삶에서 분리해 내려는 모든 시도는 디자인이 삶의 가장 근본적인 모체라는 사실에 역행하는 일이다.

통합 디자인은 포괄적인 디자인을 의미한다. 그것은 의사결정 과정에 필요한 모든 요인들과 조정 요소들에 대해 깊이 생각해 보도록 해 준다. 통합적이고 포괄적인 디자인은 미래에 대한 예측을 뜻한다. 이러한 디자인은 존재하는 자료와 경향을 살펴보고 계속해서 앞으로 구축해 나아갈 미래의 시나리오를 수정하며 추론하

는 것이다.

통합적, 포괄적, 예측적인 디자인은 학문의 다양한 분야들을 받아들여 계획한 것을 만들어 나가는 디자인 작업의 일환이며 끊임없이 그것들과 접촉하며 수행되어야 하는 것이다.

광석에서 금속을 추출할 때 힘의 영향을 받아 작용이 일어나는 곳은 (금속 결정들 간의 접촉면인) 경계층이다. 이러한 불완전한 층이 있어 우리가 기계적인 작용을 통해 금속을 다루고 변형시키는 것이 가능한 것이다. 지질학자들은 지구 상에서 벌어지는 큰 변화들은 경계를 따라 힘이 충돌하는 지역에서 주로 벌어진다고 말한다. 경계면에서 파도는 해안과 충돌하며 단층지괴는 여러 방향으로 움직여 가는 것이다. 다이아몬드는 흠이 있는 경계선을 따라 다듬어지며 조작가의 끌은 재료의 결을 따라가고 자연주의자 naturalist들은 삼림과 목장의 경계에 대해 연구를 한다. 건축가의 주된 관심사는 건물과 지면이 맞닿는 부분에 있으며, 산업 디자이너는 작업 면과 도구의 손잡이 사이의 부드러운 마찰에 관심을 기울이며 또한 도구와 손이 제대로 만날 수 있는 2차 경계면에 관심을 쏟고 있다. 비행기의 승객들은 기체가 이륙을 한 직후에야 비로소 안도감을 느끼며 모든 항해용 해도에는 수천 개의 암초와 해안선의 위치가 명시되어 있다. 우리 역시 우리가 그린 지도에 있는 상

징적인 경계선들 위에서 싸우게 되며 우리들의 삶에 있어 가장 충격적인 경험이란 삶과 죽음의 경계선을 넘는 것임을 깨닫게 된다. 우리에게 있어 이런 행위 가운데 가장 이상적인 것은 성행위이다. 이는 성행위가 두 접촉면을 궁극적으로 마주치게 하는 것이기 때문이다.

새로운 발견이나 행동의 시작은 대부분 서로 다른 기술 분야나 학문 분야가 만나는 경계에서 이루어진다. 앞장에서 살펴보았던 생체공학과 마찬가지로 서로 다른 두 개의 학문 분야에 대한 지식에서 서로 긴밀히 연결된 새로운 과학이 탄생하였다. 역사학자인 프레드릭 J 테가트Frederick J. Teggart는 다음과 같이 주장하고 있다. "인류의 놀라운 발전은 서로 다른 아이디어들을 모으고 분리하고 획득하는 데에서 이루어지는 것이 아니라, 서로 다른 사고방식들이 대립하여 만들어지는 새로운 정신적인 활동에 기인한 것이다." 가속화와 변화 그리고 변화의 가속화는 그 경계에서 이루어지는 구조나 시스템과의 만남에서 유래하는 것이다. 1970년대 초의 젊은이들은 직관적으로 이러한 원리를 간파해 내었다. 그들이 종종 사용하는 대항confrontation이라는 표현은 이러한 사실을 상징적으로 표현한 것이다.

12

Jean Baudrillard

Pour une critique de l'économie
politique du signe

tel

66

기호의 정치경제학 비판

文學과知性

장 보드리야르 지음
이규현 옮김

기호가 된 디자인,
정치경제학을 완성하다

장 보드리야르의 『기호의 정치경제학 비판』

Jean Baudrillard, *Pour une Critique de l'Économie Politique du Signe*, Éditions Gallimard, 1972

장 보드리야르 지음, 『기호의 정치경제학 비판』, 이규현 옮김, 문학과지성사, 1992

보드리야르는 교환가치가 아니라 교환을 회복시켜야

한다고 주장한다. 그의 현란한 이론과 더불어

오늘날 디자인 담론은 디자이너들의 담론을 훌쩍 넘어선다.

드디어 디자인 담론은 생산을 넘어서 사회로 나아간다.

그의 사회 이론은 사회적 상상력의 한계를 실험하도록 만들며,

사회라는 것이 얼마나 상상적인 것인가를 말해준다.

장 보드리야르Jean Baudrillard, 1929~2007를 읽는다는 것은 하나의 모험이다. 그것은 현란한 언어의 바다 속으로 뛰어드는 일이다. 사회학자라기보다는 형이상학자라는 말을 곧잘 듣는 보드리야르. 그럼에도 그를 빼고는 현대 사회에서의 소비 논리를 논할 수 없다는 것이 문제이다. 디자인도 마찬가지이다. 보드리야르를 몰라도 디자인을 할 수 있지만 현대 소비 사회에서 디자인이 작동하는 구조를 이해하려면 그의 이론을 참조하지 않을 수 없다.

'디자인은 기호다'라는 말 정도는 누구나 하는 시대다. 하지만 페르디낭 드 소쉬르Ferdinand de Saussure, 1857~1913의 '기표와 기의의 구분'이나 바르트의 '신화로서의 기호 체계' 정도라면 몰라도 '기호의 정치경제학'쯤 되면 그 의미를 이해하기가 쉽지 않다. 더구나 기호의 정치경제학 '비판'이라니. 하긴 이 책의 제목을 이해하면 이 책을 이해하는 것이다. 현대 사회에서 소비의 논리를 전통적인 욕구와 사용가치가 아니라 기호와 교환가치로 설명하는 보드리야르에게 디자인은 매우 핵심적인 주제이다. 그는 이 책의 장 가운데 하나인 '디자인과 혁명 또는 정치경제학의 단계적 확대'에서 현대 소비 사회의 디자인에 대한 논의를 펼치고 있다. 그는 디자인이 정치경제학을 완성시킨다고 말한다. 디자인과 정치경제학이 무슨 상관인가. 그리고 왜 디자인은 정치경제학의 완성인가.

무엇보다도 보드리야르가 말하는 '기호의 정치경제학 비판'이 무엇인지를 이해해야 한다. 내가 보기에 보드리야르의 기호의 정치경제학 비판은 다음과 같은 역사적 논리 전개 구조를 가지고 있다.

1 경제학

고대 그리스인들은 정치politikos와 살림oikos, 즉 나랏일politic과 집안일economy을 엄격히 구분했다. 남자 시민들은 광장agora에 나가서 정치를 했고 여자 시민들은 집안에서 살림을 했다. 따라서 당시의 경제 및 경제학은 곧 집안일로, 오늘날로 치면 가정관리학household management쯤에 해당한다.

2 정치경제학

고대와 중세에는 집안 살림이나 봉건 제도 등 사회적 관계 속에 '들어 있던embedded' 경제가 근대에 오면서는 그로부터 분리되어 국가 재정을 합리적으로 계획하는 일이 되었다. 고대와 중세에는 집안일이었던 것이 근대에 오면서 나랏일이 된 것이다. 이리하여 정치와 경제가 일치하는 '정치경제학'이 탄생했다. 이 정치경제학이란 고대 그리스의 가정경제학domestic economy이 아니라 국가의 경제학, 즉 근대 국가경제학political economy이란 뜻이다. 정치경제학의 탄생은 경제가 합리화되는 과정이기도 했다. 그것은 더 이상 주부의

암묵적 지식과 꼼꼼한 손길에 의한 살림살이를 가리키지 않고 국가에 의해 합리적으로 계획되고 체계적으로 집행되는 것을 의미하게 되었다. 경제는 가족의 직접적이고 대면적인 삶의 기술로부터 벗어나 욕구와 사용가치, 생산과 소비, 수입과 지출, 등가교환 등 추상적인 논리 구조 속으로 들어가게 된 것이다.

3 정치경제학 비판

마르크스는 정치경제학, 즉 자본주의 경제학을 해체하고자 했다. 왜냐하면 근대경제학의 전제는 노동만이 가치를 창조한다는 것인데 그 가치란 곧 사용가치use value를 의미한다. 하지만 자본주의 정치경제학은 사용가치가 아니라 교환가치exchange value를 추구하게 된다. 마르크스는 '형식/상품'에 대한 분석을 통해 자본주의 정치경제학 시스템이 사용가치를 교환가치로 대체함으로써 인간 소외를 가져온다고 비판한다.

4 기호의 정치경제학

기호의 정치경제학은 현대 사회에서 상품이 더 이상 욕구와 사용가치에 기반을 두지 않고 기호와 교환가치의 논리에 따른다고 본다. 그리하여 보드리야르는 주장한다.

물건들과 소비에 관한 참된 이론은 욕구와

욕구의 충족에 관한 이론이 아니라 사회적 급부와

의미 작용Signification에 관한 이론을 근거로 삼을 것이다

―― 12쪽

보드리야르는 정치경제학에 대한 기호학적 해석을 통해 새로운 사회 이론을 창안해내고자 한다.

5 기호의 정치경제학 비판

보드리야르는 상품이 교환가치임과 동시에 사용가치이듯 기호도 기표임과 동시에 기의이며 따라서 '형식/기호'의 분석은 두 층위에서 시행되어야 한다고 말한다.

정치경제학 비판이 형식/상품을 분석할 작정이었듯이

기호의 정치경제학 비판은 형식/기호에 대한

분석을 행하려고 나선다.

―― 158쪽

보드리야르가 보기에는 마르크스의 자본주의 정치경제학 비판도 오류가 있다. 왜냐하면 마르크스조차도 사용가치라는 형이상학적

개념에 기초해 있기 때문이다. 인간의 욕구에 기반을 둔다는 사용가치도 실은 역사적으로 형성된 것이지, 초역사적으로 존재하는 것은 아니라는 것이다. 고정된 욕구란 없다. 존재하는 것은 오로지 욕구라는 이름의 기호 또는 기호화된 욕구일 뿐이다. 보드리야르는 마르크스의 욕구 이론을 비판하면서 기호의 정치경제학을 정립하는 한편, 마르크스의 정치경제학 비판 정신을 이어받아 기호의 정치경제학 비판을 행하고자 한다.

6 디자인 또는 기호의 정치경제학의 완성

현대 사회에서 상품이 기호라면 그 상품의 기호다움을 완성하는 것은 디자인이다. 이것이 가능하기 위해서는 과거의 생산물이 기호 구성체인 물건으로 해체되고 구성되어야 한다. 다시 말해서 오늘날 상품은 기호가 됨으로써 비로소 교환가치를 획득하며, 그러한 의미작용을 가능하게 하는 것이 바로 디자인이라는 것이다.

> 물건은 기능/기호로서 명백히 해방됨으로써만
> 진실로 존재하기 시작하며, 이 해방은 우리들의
> 기술−문화라 불릴 수 있을 글자 그대로 산업적인
> 이 사회의 급격한 변화와 더불어서만, 야금술적

사회에서 기호술적 사회로의 이행과 더불어서만—
다시 말해서 생산물 및 상품으로서의 지위를 넘어
(생산·유통 그리고 경제적 교환의 양식을 넘어)
물건의 의미목적성, 메시지 및 기호로서의 지위
(의미 작용, 의사 소통, 그리고 교환/기호의 양태)에
관한 문제가 제기되기 시작할 때—일어난다.

—— 211쪽

보드리야르는 프랑스어로 chose와 produit와 objet를 구분한다. chose가 영어 thing에 해당하는 단순한 사물이라면 produit는 영어 product에 해당하는 모든 인공적인 생산물을 가리키며 objet는 영어 object에 해당하는 물건, 정확하게는 오늘날의 상품을 가리킨다. 보드리야르가 말하는 물건은 오브제이며 디자인되는 것이다. 그러니까 현대 사회가 생산물이 아니라 물건을 만든다는 것은 오브제를 만든다는 것이며 이것은 전통적인 생산물, 예컨대 공예품이 '기능/기호'라는 구조로 전환되는 것을 말한다. 그리하여 오브제가 디자인된다는 것은 전통적인 생산물 속에 들어 있던 '기능/기호'가 해방되어 산업 사회의 기호가 된다는 의미다.

> 산업 발달에 연결된 생산물 영역의 단순한 확대와
> 차별화는 비록 경탄할 만하지만 중요하지는 않다.
> 문제는 지위 변동이다. 엄밀하게 말해서 바우하우스
> 이전에는 물건들이 존재하지 않는다. (…)
> 왜냐하면 물건은 사물이 아니고, 심지어는 범주도
> 아니며, 의미의 지위와 형식이기 때문이다.
>
> ── 212쪽

이것은 전통적인 집안일에 내재하여 있던 경제가 근대의 정치경제
학에 의해 합리적으로 분리되어 나온 것에 비유할 수 있다. 디자인
은 욕구와 사용가치 이론에 기반 둔 정치경제학의 구조를 기호화
하는 것이다. 그리고 그것은 바우하우스에 의해 이루어진다. 그런
점에서 보드리야르는 다음과 같이 말한다.

> 바우하우스는 진정한 기호의 정치경제학의
> 출발점을 표시한다.
>
> ── 213쪽

기호화된다는 것은 결국 대상이 기표와 기의라는 구조로 재구성
된다는 것을 의미한다. 디자인이 정치경제학을 기호화한다는 것은

결국 정치경제학이 상정하고 있는 구조로, 기표인 형태와 기의인 기능으로 각기 구조화한다는 것이다. 말하자면 디자인은 물건을 유용한 것과 심미적인 것으로 분할한다. 아니, 반대로 기능과 형태의 결합에 의해 물건은 디자인된다.

> 기호 조작, 기호들의 분리는 분업만큼 기본적이고
> 분업만큼 대단히 정치적인 어떤 것이다. 정치경제학이
> 그러한 것으로서의 경제 활동의 분리와 거기에서
> 유래하는 육체 노동의 분화를 승인하듯이, 바우하우스의
> 이론은 기호학처럼 그러한 조작과 거기에서 생겨나는
> 의미에 관련된 분업을 승인한다.
>
> —— 217쪽

정치경제학의 진전 과정은 최대의 유용성을 산출한다는 구실 아래, 교환가치의 체계를 일반화한다. 디자인과 바우하우스는 물건들의 기능성(의미와 메시지로서의 해독 가능성, 다시 말해서 결국은 사용가치/기호)을 최대화한다는 구실 아래, 교환가치/기호의 체계를 일반화한다.

> 정치경제학의 진전 과정은 최대의 유용성을
> 산출한다는 구실 아래, 교환가치의 체계를 일반화한다.
> 디자인과 바우하우스는 물건들의 기능성
> (의미와 메시지로서의 해독 가능성, 다시 말해서 결국은
> 사용가치/기호)을 최대화한다는 구실 아래,
> 교환가치/기호의 체계를 일반화한다.
>
> —— 219쪽

교환가치를 기호화하는 것은 디자인이다. 그리하여 디자인은 마침내 기호의 정치경제학을 완성하게 된다.

> 디자인은 바우하우스와 더불어 기호의 정치경제학에
> 관한 최초의 합리적 이론화였다. 팝 음악에서 환각제와
> 거리예술까지 오늘날 주변적인 것, 비합리적인 것,
> 반항, '반예술', 반디자인 등이 되고자 하는 모든 것,
> 그 모든 것은 바라건 바라지 않건 동일한 기호의 경제에
> 종속한다. 그 모든 것은 디자인이다. 디자인을 벗어나는
> 것은 하나도 없다. 바로 이것이 그 모든 것의 운명이다.
>
> —— 228-229쪽

보드리야르의 현란한 이론과 더불어 오늘날 디자인 담론은 디자이너들의 담론을 훌쩍 넘어선다. 드디어 디자인 담론은 생산을 넘어서 사회로 나아간다. 그의 사회 이론은 사회적 상상력의 한계를 실험하도록 만들며, 사회라는 것이 얼마나 상상적인 것인가를 말해준다. 보드리야르는 교환가치가 아니라 교환을 회복시켜야 한다고 주장한다. 그것이 그가 보기에 진정한 혁명인 것이다.

> 끊임없는 상호적 교환 속에서, 증여와 반대 증여 속에서,
> 열린 양면성 관계 속에서, 그리고 언젠가는
> 궁극적인 가치 관계 속에서 의미를 얻는 것만이
> 교환가치를 벗어난다.
>
> — 246쪽

이 주장을 어떻게 디자인과 연결할 수 있을까. 디자인은 어떻게 그런 의미의 교환을 매개할 수 있을까. 정치경제학을 완성시키는 디자인이 그 극복의 도구가 될 수도 있을까.

장 보드리야르 1929 –2007

프랑스 랭스 출생의 작가, 철학자, 사회학자이다. 소르본 대학교에서 독일어를 공부했다. 낭
테르 대학교과 도팽 대학교의 사회학과 교수로 지내고, 뉴욕 대학교와 캘리포니아 대학교 등
에서도 강의했다. 40여 년 동안 50여 권에 이르는 저서를 출판했으며, 대중과 대중문화, 미디
어와 소비사회 이론으로 유명하다. 이미지와 미디어가 지배하는 세상에 대해 지속적이고 근
본적인 사유를 펼치며 모사된 이미지가 현실을 대체한다는 시뮬라시옹 이론을 제창했다.

Jean Baudrillard

Pour une critique de l'économie politique du signe

tel gallimard

현대의 지성 66

기호의 정치경제학 비판

쟝 보드리야르 지음
이규현 옮김

文學과知性社

바우하우스에 의해 창시된 이 기능성은 (산업뿐 아니라 환경과 사회 일반에 관련된) 형태들의 합리적인 분석과 종합이라는 이중의 움직임으로 정의된다. 형태와 기능의 종합, '아름다운 것'과 '유용한 것'의 종합, 예술과 공학의 종합. '스타일'을 넘어, 그리고 스타일링styling과 19세기의 상업적인 속악 풍조kitsch와 '현대풍'에서 찾아 볼 수 있는 스타일의 왜곡된 해석을 넘어, 바우하우스는 역사상 처음으로 환경에 대한 합리적 이해의 초석을 놓는다. 여러 부문들(건축·회화·가구 등)을 넘어, '예술'과 예술의 가식적인 특권을 넘어, 바우하우스는 미학이 일상성 전체로 확정되는 현상이며 동시에 일상생활에 봉사하는 기술 전체이다. 아름다운 것과 유용한 것 사이의 분리가 타파됨으로써 사실상 '공학 경험에 관한 보편적 기호론'(샤피로Schapiro, 『일차원성』)의 가능성이 생겨난다. 또는 더 나아가 다른 각도에서 보자면, 바우하우스는 산업혁명에 힘입어 정립된 기술적·사회적 하부 구조를 형태 및 의미라는 상부 구조와 조화시키려고 애쓴다. 의미의 궁극성('미학')을 통해 기술을 완성하기를 바람으로써, 바우하우스는 산업혁명을 완수하고 산업혁명이 뒤에 남긴 모든 모순들을 해결하는 제2의 혁명 같은 것을 구성한다.

환경이란 일상적인 것에서 구성적인 것까지, 담론적인 것에서 몸짓에 관계되는 것과 정치적인 것까지 실천과 형식의 전 영역이 조작과 계산의 부문으로서, 전언의 발신/수신으로서, 의사소통의 공간/시간으로서 자동화되는 현상이다. 이 이론적인 '환경'의 개념에 실천적인 '디자인'의 개념이 대응하는 바―디자인이 개념은 마지막 심급에서(사람에게서 기호들로의, 기호들끼리의, 사람들끼리의) 의사소통의 생성으로서 분석된다. 거기에서는 물질적 재화의 구입에 의해서가 아니라 기호와 전언의 유통에 의해 정보과학적 방식으로 소통하게, 다시 말해서 참여하게 해야 한다. 그래서 환경은 (경제 분야에서 환경의 등가물인) 시장처럼 실질적으로 보편적인 개념이다. 환경은 기호의 정치경제학 전체를 구체적으로 요약한다. 그 정치경제학의 상응하는 실천인 디자인도 동일한 차원에서 일반화되는 바, 공업 생산물에만 적용되는 것으로 시작했다 해도, 오늘날은 논리적으로 모든 부문들을 포괄하며 포괄하게 되어 있다. '인본주의' 디자인이 정하고 싶어 하는 한계보다 더 허울뿐인 것은 하나도 없다. 사실은 모든 것이 디자인의 관할 아래 놓인다. 스스로 그렇다고 말하건 말하지 않건 말이다. 욕구 및 열망 등과 마찬가지로 육체도 성적 욕망도 인간 관계도 사회적 관계도 정치적 관계도 디자인된다. 엄밀하게 환경을 구성하는 것은 바로 이 '디자인된' 세계이다. 환경은 시장처럼 이를테면 하나의 논리, 곧

교환가치(기호)의 논리일 뿐이다. 디자인이란 쉽사리 실용화되는 모형 및 실행의 모든 층위에 그 교환가치 기호를 부과하는 작업이다. 또다시 기호의 정치경제학의 실제적 승리, 그리고 바우하우스의 이론적 승리가 확인된다.

231-232쪽

民族建築論

오늘의 思想新書 107

김홍식 지음

한길사

민중적 관점에서 본 건축의 문제

김홍식의 『민족건축론』

김홍식 지음, 『민족건축론』, 한길사, 1987

전통 계승의 문제는 디자인에서도 중요한 것이다.

현재 한국 디자인의 전통 논의가 과연 김홍식이 제기한 문제에

서 어느 수준에 머물고 있는지 생각해볼 필요가 있다.

불과 30여 년 전 한국 사회와 건축에 제기했던 문제를

지금 돌이켜보는 것은 어떤 의미가 있을까.

한국의 1980년대는 '변혁의 시대'였다. 20년 가까이 이어진 군사 정권의 교체기를 맞아 민주화 세력의 거센 저항이 일어났고 사회 각 부문에서 변화의 물결이 소용돌이쳤다. 문화 영역도 예외가 아니어서 이른바 민족문화 운동 또는 민중문화 운동이라 불리는 움직임이 일었다. 민중문화 운동은 1970년대 민주화 운동의 흐름 속에서 배태되었으며 대학생들의 마당극 운동이 단초가 되었다. 그러다가 1980년대를 맞아 문학, 미술, 음악, 연행예술 등 문화 예술 전 영역에서 민족적, 민중적 관점에 기반 둔 운동이 활발하게 전개되기에 이르렀다. 여기에는 건축도 참여했다. 민족 건축인 협회, 민족 건축미학 연구소 같은 단체가 생겨났고 민족적·민중적 건축에 대한 모색을 시도했다.

그 한가운데에 김홍식金洪植, 1946-이 있었다. 그가 남긴 이 한 권의 책은 당시 민족적·민중적 건축 운동의 문제의식을, 시대를 넘어 오늘 우리에게 전해주고 있다. 그의 문제의식은 이렇게 요약된다.

20세기 초 제국주의 단계에 들어선 선진 제국들은
제3세계의 제민족을 식민으로 담보하고 대신 자국의
노동자들에게 최소한의 인간적 삶을 보장하게 된다.

이것은 최소한 주택, 장식 배제 등의 기능주의
건축이론을 만들어내게 되며, 급기야는 선진국의
제국주의 논리인 전 세계 제민족의 자본주의 시장권
편입이라는 이데올로기를 실현하는 외형적 표현으로서
국제주의 건축을 탄생시킨다. 그로피우스의 테제인
세 개의 동심원, 즉 개인, 국가, 인류는 같은 중심을
가지고 원을 그린다는 논리는 제국주의 이념의 다른
표현이다. 각기의 이해를 달리하는 여러 민족의 집단,
같은 민족 상호 간에도 내재하는 민중의 자기 요구가
선진 제국(주의 나라)에 통일되기를 기도하는 국제주의
건축은 제국주의 이데올로기를 대변하고 있는 데
지나지 않는다. 2차 대전 이후 기능주의와 국제건축이
그 지도권을 상실하게 된 것은 상기 사실을 간파한 후진
여러 나라의 민족주의에 의해 배척받았기 때문이다.

— 5-6쪽

근대 건축, 즉 국제주의 건축을 비판하는 김홍식의 관점은 분명하다. 그는 건축을 제국주의 건축과 민족주의 건축으로 구분한다. 그리고 국제주의 건축은 제국주의 건축이라는 것이다. 이러한 입장은 기본적으로 정치적인 것이다. 특히 김홍식의 제국주의에 대한

이해는 당시 우리 지식계에 커다란 영향을 미쳤던 마르크스주의적 관점, 정확하게는 마르크스 레닌주의적 관점에 따른 것이다. 19세기 이후 세계는 제국과 식민지로 구분된다. 전자는 제1세계, 후자는 제3세계에 해당한다. 아주 소수의 예외를 제외하면 근대 세계에서 제국과 식민지가 아닌 지역은 있을 수 없다. 이러한 구조 속에서 건축도 역시 갈라질 수밖에 없다. 근대의 건축은 제국주의 건축과 민족주의 건축으로 구분되는 것이다.

여기에서 식민지 또는 제3세계 건축을 민족주의 또는 민중주의 건축이라 부르는 이유는 당연히 제3세계적 관점에 따른 것이다. 제3세계에서 민족과 민중은 동일하다. 왜냐하면 민족 자체가 곧 민중이기 때문이다. 근대 세계 질서에서 제국을 이루는 민족이 지배 집단이라면 제3세계 식민지 민족은 피지배 집단인 민중과 동일한 것이다. 물론 제국 내에도 민중이 있고 식민지 내에도 지배 집단이 있다. 하지만 제국 내의 민중은 식민지 민중과 연대해야 할 집단이며 식민지 내의 지배 집단은 제국에 협력하는 매판 세력일 뿐이다. 그러므로 식민지에서 민족을 대변하는 것은 매판 세력인 지배 집단이 아니라 민중이 되게 마련이다. 이는 제국이 아니라 민족의 관점에서 현실을 바라보며, 민중이 역사의 주체라고 생각하기 때문이다. 따라서 제3세계에서 민족과 민중은 일치한다. 그러므로 민족

문화 운동과 민중문화 운동도 동일하기에 아예 민족민중문화 운동
이라고 부르기도 한다.

그러면 이러한 문제가 건축에서는 구체적으로 어떻게 나타나는가.
그것은 앞서 말한 것처럼 제국주의 건축과 민족주의 건축의 구분
및 대립으로 나타난다. 제국주의 건축은 나쁜 것이며 민족주의 건
축은 좋은 것이다. 그리고 민족주의 건축을 대변하는 것은 당연히
궁궐이나 사찰 같은 지배 계급의 화려한 건축물이 아니라 바로 민
중의 삶을 담았던 건축물인 민가가 된다. 김홍식은 문화재관리국
에서 일하면서 전국의 민가를 조사하고 연구하였다. 건축론은 이
러한 현장 연구에 기반 둔 것이다. 전통 사회의 민가를 민족건축의
정통이자 민중건축의 모델로 보는 그에게 이제 중요한 것은 제국
주의 건축에 맞서 그것을 오늘날 어떻게 되살릴 것인가 하는 문제
가 된다. 이는 자연스레 전통의 계승이라는 문제로 연결된다.

민중예술·민중건축은 그 기초를 우리의 전통에서
구하게 된다. 서구의 근대예술은 앞에서 언급했듯이
우리나라에 유입되는 과정에서 그들을 배태했던
서구와는 다르게 우리에게는 민중예술을 억압하는

이데올로기로 둔갑하고 말았다. 이러한 이유로 해서
우리는 민중건축의 기초를 서구 근대 건축의 맥락에서
찾으려는 것은 반대하며 마땅히 우리의 전통건축에서
그것의 실마리를 풀어보려고 하는 것이다. 이것은
외형이 초라하고 보잘것없다고 할지라도 우리 민중의
역사와 함께 면면히 이어져 내려왔고 그들의 생활상의
요구를 충족시켜주었기 때문이다.

— 21쪽

이제 문제의 핵심은 전통 계승의 방법론으로 이행한다. 사실 전통에 대한 강조는 민중 세력 이전에 이미 1960년대 군사 정권에서부터 시작되었다. 그러나 박정희가 강조한 민족문화는 민중이 아니라 지배 계급, 즉 을지문덕, 강감찬, 이순신, 세종대왕 같은 민족 영웅을 중심으로 하는 것이었다. 군사 정권이 영웅적 민족주의를 강조한 것에 대응하여, 군부 독재에 저항하는 민주화 세력은 지배 계급 중심이 아니라 피지배 계급인 민중을 역사의 주인으로 간주하고 민중 중심의 전통과 민족문화를 추구해나가게 된다.

김홍식은 전통을 계승하는 방법이 크게 두 가지라고 본다. 하나는 형태에 의한 것이고 다른 하나는 내용에 의한 것이다. 형태에 의한

것은 다시 형태의 모방에 의한 것과 형태의 분석에 의한 것으로 구분되며, 내용에 의한 것도 건축 사상에서 출발하는 방법과 공간 기능의 구성을 파악하는 방법으로 구분된다. 이중에서도 김홍식은 건축 사상을 더 중요하게 생각하는 것 같다. 다만 건축은 항상 맥락 속에서 찾아야 한다.

> 예컨대 학교를 짓는다고 할 때 옛날의 학교가 지닌 기능,
> 그 배치 및 형태 등과 그 이후의 변화를 이해하고서,
> 현재의 학교가 그 기능에 있어서 어떻게 변화하였는지를
> 이해해야만 진정한 의미의 전통이 계승된 학교를
> 지을 수 있다. 아무리 새로운 기능의 건물이 근대에
> 와서 생겨났다고 할지라도 그것의 원시적인 상태로서의
> 모양이 전시대에 존재하는 것이며, 이러한 공간이
> 분화하면서 확대된 것이 바로 근대화의 방향이다.
> —— 363쪽

전통을 계승하기 위해서는 전통을 이해해야 하는데, 전통을 이해하는 것은 말이나 머리로 이루어지는 것이 아니라 발로 걸어 다니고 몸으로 체험하면서 얻어진다.

즉 전통을 계승하고자 하는 작가가 전통건축을
몸으로 이해하고 이것을 몸으로 표현하고 있느냐가
문제해결의 관건이 되는 것이다.

— 364쪽

이처럼 전통은 형태가 아니라 몸으로 체험된 것으로 민족의 신체를 통해 전달된다.

오늘날 현실은 얼마나 다른가. 물론 전통 계승의 문제는 디자인에서도 중요한 것이다. 현재 한국 디자인의 전통 논의가 과연 김홍식이 제기한 문제에서 어느 수준에 머물고 있는지 생각해볼 필요가 있다. 불과 30여 년 전 한국 사회와 건축에 제기했던 문제를 지금 돌이켜보는 것은 어떤 의미가 있을까. 물론 오늘날 한국 건축을 제국주의 건축과 민족주의 건축이라는 이분법으로 이해할 수는 없을 것이다. 하지만 이러한 문제의식 자체가 실종된 지금의 현실이 아무 문제가 없는 것은 결코 아닐 것이다. 최근 비록 한옥에 대한 관심이 커져가고 있기는 하지만, '민족건축'이라는 말 자체가 거의 외계어로 받아들여지는 현실에서 저 시대의 문제의식을 이해하고 발전적으로 계승해가기는 쉽지 않은 일이다.

하지만 이러한 문제의식은 한국만이 아니라 모든 제3세계 사회의 공통된 문제가 아닐까. 그런 점에서 이 책의 의의는 제한적이지 않다. 그리고 사실 저 변혁의 시대에 한국 디자인 분야에서는 어떠한 문제의식이나 실천적 성과도 드러난 바가 없으며, 따라서 시대에 무임승차했다는 비판을 받더라도 할 말이 없을 것이다. 그런 점에서도 김홍식이 제기한 '민족건축'의 문제의식을 되새겨보는 것은 결코 무용한 일이 아니다. 어쩌면 그것은 오늘날 우리 건축과 관련하여 간과할 수 없는, 시간 속에 잠복해 있다가 언젠가 다시 솟아나올지도 모를 문제이기 때문이기도 하다.

김홍식 1946 -

한국 광주 출생의 건축가, 공학박사이다. 홍익대학교와 동 대학원, 한양대학교 대학원에서
건축을 공부했다. 졸업 후에는 역시 건축가인 부친 아래서 설계 수업을 받았고, 문화재관리
국 문화재연구소의 연구원으로 들어가며 한국 건축사 연구를 본격적으로 시작했다. 서울시
문화재청, 내무부, 농림부산부 등 다수 기관의 자문위원과 심의위원을 지내고 한국 건축문화
연구소 부설연구소장을 역임했으며, 명지대학교에서 건축을 가르쳤다.

民族建築論

김홍식 지음

오늘의 思想新書 107

한길사

우리의 건축사는 짧은 지면을 차지하는 원시 시대를 제외하고는, 거의 대부분이 왕궁, 사찰, 관아, 향교, 서원 등 권위건축의 역사로 채워져 있다. 이런 관점에서 우리의 건축사를 돌이켜볼 때 마치 한 국의 건축사는 이것들에 의해서 추진된 것처럼 보인다. 그러나 시 야를 좀 다른 각도로 돌린다면 지금까지 관심의 대상 밖에 있었 던 민중이 살았던 집, 즉 민가가 그 양이나 수에 있어서 건축(사) 의 커다란 또 하나의 흐름을 이루어왔음을 발견하게 된다. 지금 이 시점에서 과거의 정확한 통계자료를 찾는다는 것은 불가능하므 로 현재의 통계를 가지고 미루어볼 때 다음과 같은 결론을 얻는다. 즉, 공공건물이 거의 대부분을 차지하고 있다고 생각되어지는 현 재에 있어서도 주택의 건축 연면적과 공공건물의 건축 연면적의 비는 거의 비슷한데, 이 통계수치로 미루어볼 때 중세 시대라면 주 택쪽이 압도적으로 우세했을 것이다.

이와 같이 민중의 건축이란 장엄한 것도 아니고 우수한 재능 을 가진 장인이 만들어낸 것도 아니지만 얼핏 보아 건축사의 정면 에 나서지 않았을 뿐 그 맥락은 면면히 이어져 내려왔고, 이것이 건축사를 주도해왔다고 말할 수도 있겠다. 마찬가지로 건축사상사 의 측면에서 볼 때도 그것이 건축사의 정면에 나설 정도로 찬란한 것이 아니었지만 권위건축(민가, 즉 민중건축과 반대개념을 갖는

말)과는 전혀 다른 정신적 배경을 가지면서 그 생각을 솔직히 꾸밈없이 표현하는 것으로 민중예술의 건축론을 발전시켜왔다. 왜냐하면 귀족문화는 민중생활과 전혀 동떨어져 있었으므로 민중들의 생활상의 요구를 충족시키지 못했기 때문에 민중들은 스스로 그들의 생활상 요구를 만족시키는 독자적인 건축론을 확립하고 발전시켰다.

17-18쪽

—

오늘날의 '현대 건축'은 커다란 위기를 맞이하고 있다고 말한다. 이것은 근대 건축을 지배하고 있던 그로피우스의 테제가, 선진국의 지도권 하에 약소국의 지배와 독립적 주권의 말살 및 피압박민족 문화의 파괴 등을 추진하기 위한 이데올로기적 무기(제국주의 이론)로 되었다는 이유로, 2차대전 후 민족주의적 건축 이론에 의해 배척받았기 때문이다.

이렇게 현대 건축을 위기라고 보는 것은 건축의 구성을 외면적이고 형식적인 규모에서 파악하려는 태도에서 기인되었다. 바꾸어 말해서, 건축 활동의 내적 요소에 눈을 돌리면 창조적인 건축이 현대 건축에 이르러서 시작됨을 알게 된다. 내적 요소란 현대적 건축의 에너지—기계, 민중, 민족—를 말한다. 이러한 기술의 진보, 민중의 발흥과 민족주의(전통의 의식)를 의식하고 그것을 건축에 표현할 때 현대 건축은 화려한 꽃을 피우게 된다. 이러한 현대 건축의 과제는 우리나라에서도 문제로 제기되고 있다.

한국에 있어 개항 이후의 근대 건축은 내연적 전개가 아니고, 밖으로부터 받아들여진 외향적인 성격을 지녔다. 이 외향적 건축 양식의 도입조차 스스로의 경험에서 체득된 것이 아니고, 일제의 전근대적인 건축 사상에 의하여 이해되고 굴절되는 과정을 밟아야 하였다.

1930년대 이후 몇몇 한국인 건축가가 활동을 하였다고 하지만, 그 수는 미약하였고 또한 제한된 훈련 과정을 겪은 사람들이었다. 해방 후에도 역시 가치 판단의 평가 기준조차 갈피를 못 잡는 사이에 원조문화의 세뇌 속에서 우리의 건축은 방향감각을 잃고 말았다. 이러한 상황 아래 서 있는 우리의 현대 건축과 그것의 창조는 민족의 주체적 역량에 의한 전통의 계승을 더욱 절실하게 하

고 있다.

새로운 건축의 창조는 건축에서 발생하는 새로운 요구, 그것을 만족시키는 생산기술의 진보에 의해서만 가능하다. 건축의 창조는 그러한 생산상·사용상의 요구나 조건을 될 수 있으면 정확히 파악해서 그 해결방법을 풍부하게 하여야 한다. 그것은 당연히 과거의 경험을 이용하지 않으면 안 된다. 여기에 전통의 창조적 계승이 제기된다.

그럼에도 불구하고 진보와 전통의 함수는 상호 반목적으로 받아들여지고, 진보의 관념은 늘 전통을 비판적이고 부정적으로 대하여왔다. 그러나 참다운 전통의 계승·발전이란 스스로를 부정하고 그것에 의해서 스스로를 구축하는 데서 소생한다.

이렇게 방향감각을 잃고 헤매는 한국의 현대 건축에 주체적인 방향을 잡아주기 위해서, 또 새로운 요구에 부응하는 새로운 건축을 창조하기 위해서 전통의 계승·발전이란 절실하게 되었다.

전통을 형식에서 얻으려 하고 심지어 유산의 재생을 꾀하며, 복고주의적 태도에서 한국의 것을 한국적 스타일로 염치없는 해석을 하는 사람도 있다. 이것은 외국 관광객의 이국 취향에 맞는 새로운 골동품을 만들어, 그들의 비위를 맞추려는 사대사상과 같은 것이다.

서구에서 유행했던 자포니카의 정신과 일본의 정신이 무관하듯 팔상전捌相殿의 미를 발견한 유럽의 근대정신과 한국의 정신은 관계가 없다. 조선말의 한국인 중 팔상전이 명건축이라는 것을 자각하는 사람은 드물었고 일반적인 추세도 아니었다. 자각에 의해서 발견되지 않은 한국미는 진정한 민족정신을 대변하는 한국미라고는 말할 수 없다.

이렇게 전통의 재확인과 그것을 계승·발전시키려는 문제에 대해 한국뿐만이 아니고, 오랜 문화를 가진 국가는 모두 고투하고 있다. 이러한 옛 문화를 보존하고 있는 나라가 그것의 보존뿐만이 아니고, 그것의 모조품을 현대에 재생시키는 것은 넌센스이다.

전통적 창조란 단순히 양식이나 형태에 의한 것이 아니고 건축가가 전통을 자신의 내부에서 소화시켜, 그것을 다시 새로운 형태로 내놓은 것이다. 그것은 전통적 형태에 대한 부정과 저항일 수도 있다. 작가가 자신의 내부에서 전통을 느끼고 그것에 부정적인 태도를 취했을 때, 창조적 에너지는 고양되고 이것을 통해서 전통은 발전적으로 계승된다. 이것은 기하학적인 형태에서 해답을 얻는 것이 아니고, 민족의 전통적 형태의 유감類感에 의해서 처음으로 가능하게 된다.

현대 건축에 새로이 대두된 과제—민중의 새로운 중심상—를

해결하기 위해 고민하고 있는 건축가의 내부에, 중세 민중중심적 전통양식이 떠오르고, 이것으로 현대 건축의 과제를 푸는 실마리를 찾았다면, 이것은 과거 건축으로서가 아니고 민중에 회자되고 이해되는 민중의 민족건축으로서 정립될 수 있는 것이다.

　이러한 형태는 물론 시각적으로도 민중의 정신에 부합될 것인데, 이렇게 이룩된 조형을 전통의 계승·발전이 되었다고 말할 수 있다. 전통이의 계승·발전은 전통 양식의 단편을 근대 건축의 일부에 부착시키거나 단편들을 감각적으로 현대화하려는 의도에서 이루어지는 것은 아니다. 그것은 중세 민중중심적 전통 양식의 바탕이 되는 정신을 이해하고, 이 정신의 변천적 발전인 현대정신 위에 민중의 표현으로써 민족의 새로운 중심상을 창조하려는 데서 비롯된다.

110-112쪽

더하는 글

야나기 무네요시를 대하는 우리의 자세

빅터 파파넥, 문명과 야만 그리고 디자인

이 글은 2013년 가을《예술문화비평》10호에 게재한 글을
재록한 것이다. 앞선 2장에서 짧게 언급한
야나기 무네요시를 보는 관점에 대하여 이야기한다.
우리가 야나기 무네요시에게 품은 의문의 근원은 무엇인가.
그를 어떻게 보아야 하는가. 우리가 진정 물어야 할 것은,
의문을 던져야 할 대상은 누구인가.
이 모든 것을 깊게 고찰해보아야 할 시점이다.

야나기 무네요시를 대하는 우리의 자세

"그는 조선을 사랑했나"[4]

"그가 조선을 사랑하기만 했나요?"[5]

야나기에게 물어야 할 것

이것은 과연 누구를 향한 애틋한 외침일까. 2013년 5월부터 7월까지 국립현대미술관 덕수궁관에서 열린 전시 〈야나기 무네요시〉를 보도한 일간지 기사의 제목들이다. 이들은 하나같이 묻는다. 그가 조선을 사랑했냐고. 왜 우리는 50여 년 전 세상을 떠난 한 일본인에게 지금 이렇게 애처로운 물음을 던질 수밖에 없는 것일까. 그가 우리를 버리고 떠나간 님이라도 되는 것일까.

야나기 무네요시는 누구인가. 그는 일본 근대의 미학자요 종교철학자이고, 민예품 수집가이자 민예운동가였다. 근대 일본을 대표

하는 지식인으로서 당대의 문화에 커다란 영향을 끼쳤으며 한국 문화에도 적지 않은 발자취를 남긴 사람이다. 과연 그가 조선과 맺었던 관계가 어떤 것이었고 또 얼마나 대단한 것이었기에 지금까지도 우리로 하여금 저런 호소를 하도록 만드는 것일까.

아무튼 야나기가 한국 문화와 관련하여 의미심장한 인물임엔 분명한데 정작 그를 직접 만날 기회는 그리 많지 않았던 것 같다. 그것도 비교적 뒤늦게, 2005년 서울 역사박물관과 일본 민예관이 공동 개최한 전시 〈반갑다, 우리 민화〉와 2006년 일민미술관의 전시 〈문화적 기억〉 정도를 꼽을 수 있을 뿐이다. 그런 점에서 이번 국립현대미술관이 주최한 전시의 경우, 방향성을 가늠하기 힘든 전시의 성격은 일단 논외로 하고, 야나기의 면모를 다시 살펴볼 수 있는 매우 반갑고 소중한 기회라 하지 않을 수 없다. 그가 한국 문화에 끼친 영향력을 생각할 때 앞으로도 더 많은 기회와 기획이 시도되어야 한다고 생각한다. 아무튼 문제는 앞에서 제기한 것처럼 〈야나기 무네요시〉 전시를 바라보는 우리의 시선이 왜 이리 애틋하고 불편한가 하는 것이다.

그 원인은 무엇일까. 물론 그것은 일차적으로 야나기가 우리에게 논란의 여지가 많은 인물이기 때문일 것이다. 그는 식민지 시기 조

선과 조선 예술을 사랑한 드문 일본인이었지만, 또 그만큼 문화니 예술이니 하는 수사로 조선인들의 마음을 무장해제시키려 한 제국주의의 음험한 앞잡이라는 혐의도 받고 있기 때문이다. 그래서 우리는 끊임없이 묻는다. 당신의 조선 사랑은 진정한 것이었느냐고, 사랑을 가장한 기만은 아니었느냐고.

과연 야나기는 이에 대답할 수 있을까. 아니, 그 이전에 야나기에게 이런 질문을 던지는 것이 타당한 것일까. 물론 야나기에 대한 다양한 시각과 해석의 필요성을 부정하는 것은 아니다. 야나기가 여전히 논란의 여지가 있는 인물이라는 사실도 부정하지 않는다. 보기에 따라서 그는 조선을 사랑한 진정한 친구일 수도 있고, 반대로 일본 제국주의의 감추어진 스파이일 수도 있다. 아니, 야나기의 부정적인 면에 집중했던 언론인 정일성이 문제 삼은 것처럼, 어쩌면 그에게는 두 가지 얼굴이 함께 있는지도 모른다.

내가 지적하려는 것은 야나기에 대한 시각의 차이가 아니라 시각의 기준이다. 그리고 그 기준이 매우 자괴스러운 것이라는 점이다. 그가 진정 조선을 사랑했느냐는 식의 물음은 우리가 야나기를 친한親韓이냐 반한反韓이냐 하는 기준으로 보고 있다는 것을 말해주기 때문이다. 물론 야나기와 우리의 관계, 그 이전에 한국과 일본의 관

계로 인해 그런 부분으로부터 자유롭지 못한 것은 사실이다. 그 때문에 우리는 야나기에 대해 찬성하거나 반대하는 방식이 아닌 다른 방식으로 그를 보지 못하는 것이다. 일종의 민족주의적인 무의식이라고 할까. 야나기를 대할 때 우리는 머릿속으로 구분하고 표정관리를 하게 된다. 하지만 이것은 식민지 콤플렉스가 아닐까.

민족주의라는 굴레

야나기에 대한 찬반론과 애증론은 당연히 민족주의 프레임에서 나온 것이며, 논의는 이러한 틀을 크게 벗어나지 못하고 있다. 돌이켜 식민지 시기부터 시작해보면 먼저 야나기에 대한 찬양론이 있었다. 그러다가 해방 이후 1970년대쯤 들어서면서 야나기 비판론이 대두하였다. 그러나 그것도 언제부터인가는 시들해지면서 야나기에 대한 우리의 관심은 딱 그 정도에서 멈추어 선 것 같다. 이번 전시에 대한 언론들의 반응이 바로 그것을 증명해준다. 물론 언론들의 반응이 똑같았던 것은 아니다. 거기에는 찬성과 반대, 중립 등 야나기와 관련하여 가능한 관점의 스펙트럼이 모두 있었다. 하지만 지배적인 관점은 여전히 찬성과 반대라는 그것이었다. 한국 언론이 이러한 관점을 여전히 재생산하고 있음을 알 수 있다.

다시 말하자면 야나기에 대한 애증론이란 대체로 이런 것이었다. 하나는 그가 식민지라는 어려운 시절에 조선의 예술을 사랑하고 진정으로 조선인의 친구가 되어준 일본인이라는 점에서, 그에 대해 감사하고 헌창하는 태도이다. 다른 하나는 조선 예술을 칭송하는 척하지만 사실은 엄혹한 시기 조선인의 저항의식을 약화시키는, 어찌 보면 강압적인 식민 지배자보다 더 교활한 나쁜 놈이라는 평이다. 야나기 비판 중에는 그가 조선 예술의 특징을 '비애미悲哀美'로 보았다는 데 대한 미학적 반론도 있다. 그동안 야나기에 대한 비판은 주로 그의 비애미론에 집중되었는데, 비애미론은 그의 이론을 대표하는 것이 아니라는 점에서 한계가 있다. 나는 비애미론에 동의하거나 반대하기보다는 대수롭지 않게 여기는 편이다.

그리하여 우리는 야나기가 좋은 놈인가, 아니면 나쁜 놈인가를 밝혀내어야 한다는 강박에서 자유롭지 못하다. 하지만 그는 우리의 관심과는 달리, 좋은 놈이나 나쁜 놈이 아니라, 그냥 이상한 놈일지도 모른다. 왜냐하면 그는 우리 현대사에서 전혀 의제가 되어본 적이 없는 의제를 다룬 사람이며, 그가 살았던 사회는 우리가 가지 않았던 길을 간 사회였기 때문이다. 그래서 알고 보면, 그는 우리에게 좋은 놈도 나쁜 놈도 아닌 이상한 놈일 뿐이다.

나는 야나기에 대한 이해가 찬반론과 애증론을 넘어서야 한다고 생각한다. 그것은 단순한 양비론이나 양시론이 아니다. 다만 야나기에 대해 우리가 찬반과 애증으로 반응하는 것이 실은 얼마나 공소하고 쓸쓸하며 자괴적인가를 말하고 싶을 뿐이다. 내가 보기에 야나기 사상의 핵심은 한국과 아무런 상관이 없기 때문이다. 나는 그가 조선을 사랑했다는 사실을 의심하지 않지만, 그것조차도 문제의 본질은 아니다. 친한이냐 반한이냐 하는 것은 야나기를 이해하는 데 있어서 전혀 또는 거의 중요한 문제가 아니다. 적어도 지금 우리가 야나기에게 던져야 하는 가장 중요한 물음은 사랑의 진실 따위는 아니어야 한다.

야나기를 보는 법

그러면 나는 그를 어떻게 보고자 하는가. 한마디로 말하면 조선 예술을 소재로 삼아 자신의 예술을 한 사람이라고 생각한다. 야나기가 조선의 예술을 칭송한 것은 사실이지만, 그걸 가지고 우리가 좋아라 하기에는 뭔가 좀 머쓱한 구석이 있다. 물론 싫어해야 할 이유도 없다. 야나기가 조선 예술을 사랑한 것은 분명하다. 적어도 조선 예술의 약탈자는 아니었다. 그의 진정성을 의심할 이유는 어디에도 없다. 조선인들의 정신을 약화하고 일본 식민 통치의 본질을 호도했다는 비판에 대해서는, 그의 정치적 감각의 결여를 지적할 수는

있어도 작위적인 범죄 행위로까지 볼 수는 없는 노릇이다. 조선 예술의 비애미 논의 역시 제한된 범위에 국한되는 것이지, 야나기 미학의 핵심이라 할 '민예론'에는 해당하지 않는다. 많은 경우 비애미론에 대한 비판은 일반화의 오류를 범하고 있다.

어쨌든 중요한 것은 그가 조선으로부터 얻어낸 성과는 철저히 일본의 자양분이 되었다는 사실이다. 조선 도자의 맥을 잇는 것이 일본 도자이지 한국 도자가 아닌 것처럼, 조선 민예를 계승하고 있는 것은 일본 현대 디자인이지 한국 현대 디자인이 아니라고 생각한다. 그런 점에서 야나기의 민예 운동은 16세기 도자 전파의 20세기적 판형이라고 할 수 있다.

그리하여 우리는 한국 문화 해석자로서의 야나기와 민예론 수립자로서의 야나기를 구분해야 한다. 말하자면 한국 문화 해석자로서의 야나기는 우리와 관련하여 불가분의 관계에 있겠지만, 민예론 수립자로서의 야나기는 한일 관계의 차원을 넘어서는 것이다. 그리고 나는 야나기와 우리의 관계조차도 민예론이라는 더 커다란 범주 속에서 발전적으로 해소되는 것이 바람직하다고 생각한다. 그럴 때만이 우리의 야나기에 대한 애틋함과 불편함, 그로 인한 표정 관리의 어려움도 사라질 것이라고 보기 때문이다. 야나기를 보

는 우리의 관점은 이제 한결 성숙해져야 한다. 그리고 그것은 앞서 이야기했듯이 찬반과 애증을 넘어선 것이어야 한다.

그러기 위해서 20세기 초 서양에서 아방가르드 예술의 선구자가 된 마르셀 뒤샹을 예로 들고 싶다. 누군가는 뒤샹의 변기와 조선 예술을 비교하는 것이 불쾌할 수도 있겠다. 하지만 여기에서의 비교는 오로지 관계적 인식을 얻기 위한 도구라는 점을 이해해주었으면 한다. 마르셀 뒤샹은 상점에서 파는 변기를 사서 거기에 자신의 서명을 한 뒤 〈샘〉이라는 제목을 붙여 전시회에 출품했다. 뒤샹의 작업은 현대 미술에서 '오브제'라 불린다. 이른바 예술의 핵심이 특정한 형태의 제작이 아니라 새로운 미의 발견에 있다는 사실을 깨우친 선구적인 행위였다.

자, 여기에서 뒤샹의 변기를 제작한 제조업체 사장의 입장을 생각해보자. 그는 뒤샹의 작업에 대해 어떤 태도를 취해야 하는가. 뒤샹이 자기 회사 제품을 예술의 소재로 선택해준 데 대해 감사하고 칭송해야 할까. 아니면 자기한테 허락도 받지 않고 자신의 제품을 용도 변경하여 그 덕으로 예술가로서의 명성을 누린 데 대해 속이 쓰리고 야속해 해야 할까. 내가 보기에는 둘 다 틀렸다. 한마디로 말하면 모른 척 하는 것이 맞다. 물론 타사 제품이 아닌 자사 제품을

선택해준 데 대해서 기분 좋아할 수도 있지만 그 이상은 어색하다. 왜냐하면 제품 홍보는 아니므로.

야나기에 대한 우리의 두 반응이 바로 이 두 가지 경우와 마찬가지라고 생각한다. 다시 말하지만 나의 결론은 이렇다. 수집이 곧 예술이었던 야나기는 조선 예술이라는 오브제를 가지고 '창조적 수집'[6]이라는 이름의 자기 예술을 한 것이다. 그는 일본미의 핵심이 눈眼의 미, 즉 아름다움의 발견에 있다고 말했다. 그렇게 말한 자신이야말로 일본미의 특성을 가장 잘 실천한 것 아니겠는가. 그런 점에서 보자면 야나기는 일본의 마르셀 뒤샹이다. 뒤샹의 작업이 아방가르드로 포장되었다면 야나기는 좀 더 커다란 문화적 맥락에서 작업했다고 말할 수 있다. 거듭 강조하지만 야나기가 사랑한 조선 예술은 궁극적으로 현대 일본문화를 살찌우는 자산이 되었다. 그는 조선 예술을 약탈하지도 않았지만, 그 성과를 조선에 돌려주지도 않았다. 그것은 그에게 요구할 수 있는 것이 아니다.

야나기가 아니라 우리 자신에게 물어야 할 것

그렇다고 해서 야나기가 우리에게 아무 의미 없다는 얘기는 결코 아니다. 야나기가 우리에게 시사하는 바는 사실 너무도 크고 엄청나다. 흔히 부러우면 지는 것이라고들 하지만, 그게 잘못된 것은 아

니다. 부러우면 부러워하면 된다. 부러우면서도 그렇게 하지 못하는 무능이 문제인 것이다. 우리는 언제까지 야나기가 조선 예술을 소재로 삼아 자신의 문화를 풍부하게 하고 살찌운 것에 멋모르고 감사해 하거나 질시하기만 할 것인가. 그것은 감사나 시기의 대상이기 이전에 먼저 우리 자신을 돌아보는 성찰의 계기가 되어야 할 것이다. 누군가의 말처럼 '문화는 만든 자의 것이 아니라 사용하는 자의 것'이다. 과연 조선 예술을 만든 자와 사용한 자의 운명은 어떠하였는가. 과연 지금 우리는 조선 예술을 사용하는 자인가. 부러우면 지는 것이 아니라 부러워하면서도 행하지 않는 것을 부끄러워해야 한다.

그리하여 우리가 진정 물어야 할 것은 야나기가 우리를 사랑했는가가 아니라, 왜 우리는 우리 자신을 사랑하지 않았나 하는 것이어야 한다. 그의 민중사랑, 민예사랑, 주체성이 왜 우리 근대사에서는 발견되지 않는가. 왜 식민지 조선과 이후 한국은 반민족적·반민중적인 세력에 의해 지배되었는가. 왜 한국 근대 공예사는 소수의 엘리트 중심으로 전개되고 삶 속에 뿌리내리지 못했는가. 이것이야말로 항상 한국 문화에 대해 궁금했었던 것이지만 차마 야나기에게 물어볼 수는 없는 것이 아닐까.

이 글은 1999년《월간 디자인네트》에 게재한 글을 재록한
것이다. 우리가 힘겹게 넘어온 세기말, 디자인이
무엇을 해야 할 것인가 고민한 파파넥이야말로
20세기의 마지막 디자인 문명 비평가일는지도 모른다.
20세기는 지났지만 그의 문제의식은 여전히 유효하다.
삶과 디자인, 산재한 모든 문제를 사고하고 실천하기 위한
권력을 획득하기 위해 오히려 더 심층적이고 근본적으로
사유해야 한다.

빅터 파파넥, 문명과 야만 그리고 디자인

영국의 마르크스주의 역사학자인 에릭 홉스봄Eric John Ernest Hobsbawm, 1917-2012은 20세기를 가리켜 '극단의 시대'라고 표현했다. 이는 20세기가 한편으로는 역사상 일찍이 예견할 수 없었을 정도로 과학기술이 급속히 발달하고 그에 따른 풍요를 가져다 준 반면, 다른 한편으로는 두 차례의 세계대전과 핵 공포에 더불어 환경 파괴 문제까지 인류의 생존 자체를 위험에 빠뜨린 시대이기도 하기 때문이다. 따지고 보면 역사라는 것이 언제나 두 얼굴을 지닌 존재라는 것은 이미 "문명의 기록치고 야만의 기록이 아닌 것이 없다"고 한 발터 벤야민Walter Benjamin, 1892-1940의 통찰을 상기하는 것으로 족하다. 그렇지만 홉스봄의 지적에 따르면 20세기처럼 역사의 야누스적 양면성이 극에 달한 시대는 과거에 없었다고나 할까.

문명과 야만이 극단적으로 공존한 이 20세기를 자신의 본격적인 활동무대로 삼아온 디자인은 과연 어느 방향으로 자신의 얼굴을

향하고 있는 것일까. 그 얼굴에는 20세기가 낳은 문명의 빛이 던져져 있는가, 아니면 폭력과 파괴라는 야만의 어둠이 드리워져 있는가. 그도 아니면 문명과 야만 모두를 자신의 클라이언트로 섬기는 그 자신이야말로 야누스적인 존재인 것일까. 아마 그에 대한 평가야말로 평가자 자신에 대한 평가를 의미하는 것일진저.

오늘 우리가 상기해야 할 한 인물인 빅터 파파넥은 과학기술의 놀라운 발달과 그에 기반 둔 일부 세계의 유례없는 풍요를 뒷받침한 현대 디자인 속에서 문명의 얼굴 대신에 야만을, 더 정확하게 말하면 '문명의 얼굴을 한 야만'을 발견하고 그것을 변화하기 위해 일생을 바친 사람이다. 그런 점에서 그는 디자이너나 디자인 교육자 이전에 먼저 '문명 비평가'라고 불러야 마땅할 것이다. 그는 현대문명이라는 틀 안에서 상업주의와 환경 파괴에 앞장서는 디자인의 기능을 정면으로 비판하고 사회 평등과 생태 보전을 위한 디자인을 문명사적 차원에서 제시하고자 하였다.

사실 오늘날 디자인이라고 부르는 실천이 역사적으로 등장하게 된 과정에서 이미 문명비평적 문제의식을 동반하고 있었다는 사실을 새삼 상기할 필요가 있다. 그것은 디자인이 앞 세기의 전환기와 20세기 초반을 거치면서, 서구 전통 사회와 새로운 산업 사회 사이에

서 문명 갈등이 일어나던 시기, 문명 교체 과정에 등장한 새로운 조형적 실천이었다는 점에서 그러하다. 그 과정에서 전통적인 생활 방식과 조형의 가치를 보존하려 해 오늘날에는 시대착오적이고 모순적으로 보이기까지 한 모리스, 산업문명 속에서 새로운 통합적 질서의 모색을 통해 전통을 계승코자 한 그로피우스, 사회주의 혁명을 통해 새로운 사회 건설을 꿈꾸었던 러시아 구성주의자 등을 통해 현대 디자인의 바탕에 문명비평의 전통이 면면히 깔려 있음을 확인할 수 있다. 그들에게 있어 디자인은 과거의 전통을 보전하거나 단절하면서 새로운 문명을 창출하는 데 중요한 전략적 수단의 하나로 채택되었던 것이다.

그러나 우리는 파파넥에 이르러 그러한 문명 비평의 예봉이 바로 디자인 자체로 향하고 있음을 발견하고 당혹감을 느끼지 않을 수 없다. 20세기 기술문명의 찬란한 여명기에 예술과 기술의 축복을 받으며 탄생한 현대 디자인이 20세기 후반부에 이르러 스스로 문명비평의 대상으로 전화하였다는 사실, 이것은 어찌 보면 아이러니가 아닐 수 없다. 그러나 이미 20세기 문명의 끝자락에 서서 새로운 밀레니엄의 일출을 바라보고 있는 우리에게 현대 기술 문명의 빛과 어둠, 그리고 자기 파괴적이고 묵시록적인 운명은 이제 새삼스러운 것이 아니다. 그리고 디자인은 자본주의의 충실한 도구

로 전락하여, 기술 문명을 실질적으로 장악하고 그러한 운명으로 몰아가는 탐욕적 자본주의 안에서 온갖 화려한 이미지와 언사로 치장한 채 '풍요 속의 빈곤'을 '문명 속의 야만'으로 연출해내고 있는 것이 오늘의 정직한 풍경 아닌가.

파파넥이 문제로 삼고 있는 것은 바로 그것이다. 디자인이 더 이상 문명의 도구가 아니라 상업주의와 결탁한 탐욕과 야만의 도구가 되었다는 사실. 따라서 파파넥의 현대 디자인 비판 역시 그 근거는 도덕적인 데 놓여 있다. 다만 그는 현대 디자인의 문명 비평적 전통을 이어받고 있다고 했지만 그가 살았던 시대는 19세기의 세기말도 20세기 전반기의 낙관적인 모더니즘 시대도 아니었다. 현대 디자인의 개척자들과는 전혀 다른 세계에서 살았던 것이다. 이미 2차 세계대전 이후 자본주의 상업문화의 보편화와 빈부격차와 생태계 파괴가 만연해 간 가운데, 그는 문명 전반에 대한 반성과 비판과 대안 모색이 본격적으로 이루어진 1960년대 서구의 진보적 문화 운동 흐름 속에 위치한다. 파파넥의 사상과 활동 역시 이러한 역사적 맥락 속에서 이해되어야 함은 말할 것도 없다.

이제 파파넥의 사상과 활동을 면밀히 들여다보면 거기에는 역시 상이한 전통과 모순, 그리고 한계가 공존하고 있음도 발견하게 된

다. 그는 디자인의 상업주의를 비난하고 대신에 제3세계와 장애인 같은 가난한 자와 소외된 자를 위해 봉사해야 한다고 주장한다. 하지만 오늘날 제1세계와 제3세계, 그리고 한 사회 내에서의 계층과 집단을 끊임없이 분리하고 차별화하는 근본적인 메커니즘의 구조와 그것의 재생산이 가하는 한계에 대해서는 그다지 의식하지 않고 있는 듯하다. 그리고 인간의 안전과 생태 보전을 위한 디자인에 주력하지만, 많은 경우 그것은 또 다른 기술에 의해 해결되어야 할 것으로 본다. 다시 말해서 그에게는 장 자크 루소Jean Jacques Rousseau, 1712-1778의 계몽적 자연주의가 일종의 기술주의와 제휴하고 있으며, 평등주의는 정치경제적 인식과 분리된 채 다분히 감상적 휴머니즘으로 흐르고 있다. 따라서 '디자인계의 슈바이처'라는 그에 대한 찬사는 냉혹한 현실 속에서는 얼마든지 '파파 스머프'로 희화화될 수도 있다. 또한 그가 문제 해결을 위해 애용하는 로테크가 언제나 반짝이는 아이디어에 의지해서만 빛을 발할 때에는 '맥가이버'가 연상되는 것도 어쩔 수 없는 노릇이다.

이는 어쩌면 그가 문제시하는 디자인 현실이 매우 역사적인 것임에도 불구하고 정작 그의 디자인관은 보편주의에 기반 두고 있다는 사실에서 발생하는 것일 수도 있다. 파파넥은 그의 주요 저서인 『현실 세계를 위한 디자인』의 1부 첫머리에서 "모든 인간 활동은

디자인이며 모든 인간은 디자이너이다"라고 피력하고 있는데, 만일 이러한 정의가 디자인의 구체적인 실천형태와 제도에 대한 사회역사적 인식과 적절히 매개되지 않고 따로 놀 경우 일종의 비역사적 보편주의로 빠질 우려가 있기 때문이다.

아무튼 20세기 후반 상업화된 디자인 활동에 대해 비타협적 비판을 가하고 점차 파괴되어가는 환경을 위해 디자인이 무엇을 해야 할 것인가를 고민한 파파넥이야말로 20세기의 마지막 디자인 문명비평가일른지도 모른다. 그러나 20세기 끄트머리를 힘겹게 넘어가고 있는 우리로서는 파파넥의 문제의식을 더욱 심층적이고 근본적으로 사유하지 않으면 안 되게 되었다. 이를테면 기술의 문제를 기술로 해결할 수 있는가. 자본주의하에 비상업적인 디자인은 가능한가, 아니 그보다도 반자본주의적 삶은 가능한가. 디자인은 인간의 환경을 질적으로 향상하기 위해 무엇을 할 수 있는가. 그리고 마지막으로는 이러한 모든 것을 근본적으로 사고하고 실천하기 위한 권력을 우리는 어떻게 획득할 수 있는가 하는 것이다.

주석

1 할 포스터 지음,『디자인과 범죄』,
손희경·이정우 옮김, 시지락, 2006

2 가시와기 히로시 지음,『디자인과 유토피아』,
최 범 옮김, 홍디자인, 2003

3 정경원 지음,『사례로 본 디자인과 브랜드
그리고 경쟁력』, 웅진북스, 2003

4 《한겨레》, 2013년 5월 30일

5 《조선일보》, 2013년 5월 28일

6 야나기 무네요시 지음,『수집 이야기』,
이 목 옮김, 산처럼, 2008

원전 초판 정보

Adolf Loos, *Trotzdem: Gesammelte
Schriften 1900-1930*, Prachner, 1982

Nikolaus Pevsner, *Pioneers of Modern
Design: From William Morris to Walter
Gropius*, Faber and Faber, 1936

Herbert Read, *Art and Industry:
The Principles of Industrial Design*,
Faber and Faber, 1934

谷崎潤一郎,『陰翳礼讚』, 創元社,
1939

柳宗悅,『工藝文化』, 文藝春秋社,
1942

Abraham Moles, *Psychologie du Kitsch:
l'art du bonheur*, Carl Hanser Verlag,
1971

Adrian Forty, *Objects of Desire:
Design and Society Since 1750*,
Thames and Hudson, 1986

Victor Papanek, *Design for the Real
World: Human Ecology and Social
Change*, Van Nostrand Reinhold, 1987

Jean Baudrillard, *Pour une Critique de
l'Économie Politique du Signe*,
Éditions Gallimard, 1972

김홍식,『민족건축론』, 한길사, 1987

도움 주신 분들

『장식과 범죄』의 원서 두 권은 현미정 님이,
『그늘에 대하여』의 원서는 눌와訥窩에서,
『인간을 위한 디자인』의 원서는
도서출판 미진사에서 보내주셨습니다.
깊이 감사한 마음을 전합니다.